中国颜色

红糖美学 著

东方美学口袋书
TRADITIONAL CHINESE COLORS

人民邮电出版社
北京

图书在版编目（CIP）数据

中国颜色 / 红糖美学著. — 北京：人民邮电出版社，2024.2

（东方美学口袋书）

ISBN 978-7-115-63317-0

Ⅰ. ①中… Ⅱ. ①红… Ⅲ. ①色彩学—中国 Ⅳ. ①J063

中国国家版本馆CIP数据核字(2024)第007513号

内 容 提 要

本书是"东方美学口袋书"系列的中国传统色主题图书。

本书选择了92种传统色作为主色，每种主色延展出3种相关色，共360多种中国传统色。书中提供了各种颜色的相关实拍照片、来历、普及知识、颜色展示以及配色方案，每种颜色都有相应的色值，开本小巧但内容丰富，便于随时随地阅读。本书是传统文化和美学的普及书，也是专业设计师、插画师可以随身携带的工具书。

本书适合喜欢传统文化、喜欢中国传统色的读者阅读。

- ◆ 著　　　　红糖美学

　　责任编辑　魏夏莹

　　责任印制　周昇亮

- ◆ 人民邮电出版社出版发行　　北京市丰台区成寿寺路 11 号

　　邮编　100164　　电子邮件　315@ptpress.com.cn

　　网址　https://www.ptpress.com.cn

　　北京富诚彩色印刷有限公司印刷

- ◆ 开本：889×1194　1/64

　　印张：3　　　　　　　　　　2024 年 2 月第 1 版

　　字数：154 千字　　　　　　2024 年 7 月北京第 5 次印刷

定价：39.80 元

读者服务热线：(010)81055296　印装质量热线：(010)81055316
反盗版热线：(010)81055315

广告经营许可证：京东市监广登字 20170147 号

前言

色彩是一门神奇的语言，它不需要言辞，却能传达情感、艺术、文化和历史。中国传统色彩不仅是色彩本身，它们背后蕴含了几千年来的中国文化智慧、哲学思辨、天地万物和生活方式。每一种色彩都是一个故事，是古人的信仰、期许，是对生活的热爱和向往。

本书汇集了92个主色和276个相关色，共有360多种传统色，通过对颜色的介绍，让读者了解更多颜色背后有趣的故事。我们还精心挑选了色彩搭配方案，与中国纹样融合呈现，让大家可以在日常生活中或创意设计中充分发挥这些色彩的魅力。

诚恳申明：

关于色值的问题，中国传统色彩中的许多颜色并没有绝对的色值。例如，绛色，经过千年的传承，在汉代表示大红色，在明清时期则指代深红。因此，本书中的色彩取色和色值仅供参考。对于本书所涉及的内容，我们始终保持着虚心听取意见的态度，欢迎读者与我们联系，共同探求中华之美。

最后，愿此书为您打开新一扇了解中国传统文化的窗口，所得所获，我之确幸。

红糖美学

2023年11月

目录

	群青	100
	石青	102
	景泰蓝	104
	靛蓝	106
	黛蓝	108
	缥色	110
	琉璃蓝	112
	天青	114
	绀蓝	116
	帝释青	118
	曾青	120
	青绲	122
	窃蓝	124
	葡萄色	126
	青莲	128
	雪青	130
	丁香色	132
	藕荷色	134
	绛紫	136
	紫砂	138
	紫檀	140
	紫薄汗	142
	三公子	144

茜色

茜草根茎含红色素，可做红色染料，以明矾作为媒介可染出深红色，茜染在东汉时期就已经流行。茜色常用于佛门中所穿的『赤裟裟』上，赤裟裟又作赤衣、绛裟裟、赤绛衣等。

C	26	R	191
M	89	G	59
Y	56	B	83
K	0	#bf3b53	

樱桃色

27-91-55-0
190-53-83
#be3553

樱桃色在国画颜料中指鲜红色，既是传统饰品的常用色，也形容唇色之美，元代杜仁杰在《雁儿落过得胜令·美色》中就写道『樱桃口芙蓉额』。

火红

0-91-55-0
231-51-79
#e7334f

火红指火焰的鲜红色，也指物体燃烧发红。古代诗人用火红来形容初阳、花卉等。

牡丹红

21-97-30-0
198-22-105
#c61669

牡丹红是一种高纯度的洋红，传统上是雍容、华贵的象征，也是从古至今受广大女性喜爱的色彩之一。

朱砂

朱砂，又称「辰砂」，是古人最早使用的硫化矿物，呈猩红色。朱砂在古代应用广泛，一可作为女性涂唇的美容颜料，二可作为传统绘画的矿物颜料，三可入药。

```
C   0       R 233
M   85      G 72
Y   85      B 41
K   0       #e94829
```

苏枋色

0-60-60-37
176-95-66
#b05f42

苏枋色指取苏木树干中心的色素染出的红色，是古代植物染料之一。《南方草木状》中有记载，苏枋色是中国南方最普遍的红色衣物色彩。

杏红

0-58-80-0
240-136-55
#f08837

杏红指黄杏成熟后果肉的颜色，接近橘红色。古代多为皇室专用色，杏黄色缎绣八团云龙女夹龙袍为清代贵妃和妃的吉服之一。

丹色

8-82-82-0
222-79-48
#de4f30

丹色指古代巴越地区出产的赤石的颜色，色相为红中带黄。丹砂在道教占有重要地位，术士以丹砂炼丹，「丹」也指朱红色涂绘的物品。

肆色　　叁色　　贰色

胭脂

胭脂呈暗红色，古代闺阁女子搽粉用的就是胭脂。"雨湿胭脂脸晕红"寥寥数字就勾勒出一幅雨中美人羞红了颜的美景。

C 44 R 150
M 96 G 40
Y 84 B 50
K 10 #962832

银朱色

32-97-92-1
180-38-42
#b4262a

银朱是中国传统人造颜料，因提炼自水银得名，色泽亮丽，用于首饰盒、皮影戏工具的上色。

枣红

30-98-80-0
184-33-53
#b82135

枣红指红枣的深红色，历史人物关云长的脸是枣红色，因此枣红在古代又象征着忠诚。此外，枣红也用作女子饰品串珠的颜色。

釉红

45-78-75-7
152-78-65
#984e41

釉红指红釉瓷器的颜色。俗称「釉里红瓷」，也称「中国红瓷」，在晚唐时期已有雏形，元代发展成熟，明清时期达到极盛。

肆色

叁色

贰色

朱磦

朱磦为国画里的红色矿物颜料，是天然朱砂浸取后较轻的一层，红中透黄。朱磦颜料比朱砂颜料浅而细腻，色泽艳丽，不容易褪色。

C 4　　R 230
M 73　　G 101
Y 77　　B 58
K 0　　#e6653a

绯红

27-89-97-0
191-61-34
#bf3d22

绯红为艳丽的深红色，传统上认为其是血液的颜色。在明代绯红被用作一至四品文官官服绯袍的颜色。

暮色

0-65-72-10
223-113-64
#df7140

暮色是指太阳下山时从蓝渐变成橘红色的天色。古人也用暮色来比喻人如日之将尽的老年境况。

赭色

47-74-83-10
145-83-56
#915338

赭原指赤红色的土地，是国画中许多矿物颜料的原材料，如赭褐、赭黄、赭红。此原料的稳定性较好，古代常用于绘制壁画。

肆色

叁色

贰色

石榴红

C 3　　R 227
M 97　　G 27
Y 100　　B 19
K 0　　#e31b13

石榴红即赤红，石榴花除可观赏外，也是历代衣饰的重要染料。唐代崇尚冶艳之美，以石榴花漂染的女服红裙最为流行。

棕红

45-82-100-11
148-69-35
#944523

棕红指棕榈叶枯萎后的颜色，棕红色是古代桌椅、屏风等木质家具的常用色。

朱槿色

0-90-85-0
232-56-40
#e83828

朱槿色指朱槿花的颜色，属亮丽的红色，在古代用来比喻女子的美颜和胭脂之色，朱槿花汁也用于食物染色。

妃色

7-79-78-0
224-87-55
#e05737

妃色即妃红色、粉红色，也称「杨妃色」。妃色在汉代就已经出现，历来备受女子喜爱，主要用于少女的服色，具有娇嫩妩媚的美感。

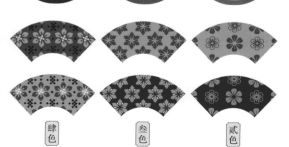

肆色　　　　　叁色　　　　　贰色

海棠红

海棠红即海棠花的颜色，呈淡紫红色，是非常妩媚娇艳的颜色。宋词《虞美人·梳楼》中用『海棠红近绿阑干，才卷朱帘却又、晚风寒。』来描写海棠花的红艳。

C	17	R	208
M	78	G	86
Y	45	B	103
K	0	#d05667	

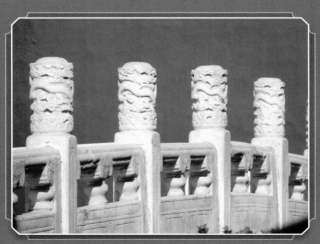

轻红

5-67-32-0
229-115-130
#e57382

轻红指淡红色，荔枝色淡红，故也借指荔枝。这一说法出自南朝梁简文帝《梁尘诗》中的「带日聚轻红」。

银红

5-80-59-0
227-84-82
#e35452

银红是银朱和粉红色配成的颜色，红色中泛白。银红常见于古代吊坠、戒指等首饰上的宝珠色。

彤色

4-81-77-0
228-82-55
#e45237

彤色呈橙红色，红色里透出黄色，彤色常常用来形容红霞、红衣及帷帐等。彤是一种管状的植物，可用于制作箫、笛类的管状乐器。

肆色

叁色

贰色

曙红

曙红指旭日初升的阳光色彩，颜色红中带黄。曙红也是国画颜料的常用色，唐代时，画匠常用曙红色渲染人物面色，以达到浓艳的「盛装」效果。

C 38　　R 168
M 100　G 30
Y 84　　B 50
K 3　　#a81e32

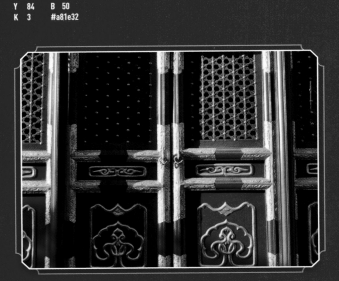

殷红

33-100-86-1
178-29-48
#b21d30

殷红指盛大的、有音乐般流动感的红色，多形容流出后变暗的血色，出自清代薛福成《观巴黎油画记》中的「血流殷地」。

酡红

16-92-91-0
208-52-38
#d03426

酡红一般用来指代人饮酒后脸上泛出的红色。文人常用酡红形容夕阳、晚霞的颜色和人的脸红。

橘红

0-67-92-0
238-115-25
#ee7319

橘红是像橘子一样黄里透红的颜色，比红辣椒颜色偏黄，橘红色鲜艳醒目，在古时代表富贵吉祥。

肆色　　　叁色　　　贰色

桃红

桃红指桃花的颜色，比粉红略鲜润。自古以来，文人多以桃红比喻女子的姣好姿容。此外，桃红也是用来比喻爱情的色彩。

C	4	R	231
M	66	G	118
Y	35	B	127
K	0	#e7767f	

嫣红

7-66-36-0
226-117-125
#e2757d

嫣红指鲜艳的花色，多借指艳丽的花，如成语「姹紫嫣红」。嫣红色也是古代女子喜爱的服饰用色。

东方色红

0-54-46-0
241-146-121
#f19279

东方色红指明代末期丝绸色的一种，类似橙红色。产生于明末红黄套染时期，指先用槐花染色，再用红花可染出金红、橘皮红等橙红色。

肉红

0-36-24-0
246-186-176
#f6bab0

肉红指类似肌肉的淡红色，宋代范成大在《张希贤题纸本花四首·牡丹》中用「洛花肉红姿」来形容牡丹的颜色。

肆色　　叁色　　贰色

十样锦

十样锦原是五代时期蜀地出产的十种织锦的统称，也是蜀锦的主要品种。十样锦也是一种粉色纸笺的名字，唐代女诗人薛涛将纸张用草木染成浪漫的粉色后用于写信。

C 0　　R 244
M 43　　G 171
Y 22　　B 172
K 0　　#f4abac

海天霞

1-76-11-0
250-226-226
#fae2dc

海天霞是明代特有的女装色彩，指白中微红。明末宫女爱穿海天霞色的衣衫，雅中微艳，十分迷人。

粉红

0-41-28-0
244-175-164
#f4afa4

粉红呈浅红色，是红与白混合的颜色，古代多为女子服饰用品之色。宋代苏轼的《戏作鲖鱼二绝》中便提到「粉红」一词。

酡颜

1-57-52-0
239-139-109
#ef8b6d

酡颜比酡红色浅淡。古代诗人常用酡颜形容人酒后脸红、娇弱无力的样子，如唐代元稹的《红芍药》中写道：「酡颜醉后泣，小女妆成坐。」

肆色

叁色

贰色

大红

大红也称正红，在《说文解字》中绛也称为大红色。大红，色彩饱和度很高，有吉祥、喜庆的寓意。自古以来深受人们的喜爱。

C	0	R	231
M	95	G	36
Y	80	B	46
K	0	#e7242e	

洛神珠

25-95-100-0
193-44-31
#c12c1f

洛神珠亦称绛珠草。当其果实成熟时，它们会呈现红润的色彩，如同玲珑浑圆的珠宝。

赫赤

15-90-100-0
210-57-24
#d23918

赫赤是用红花所制的植物颜料，也称深绛色。类似火烧的颜色。古时的账房先生会用赤笔做支出笔记，所使用的颜色即此色。

朱草

35-85-80-0
177-70-58
#b1463a

朱草又名朱英，是一种红色的祥瑞之草，从朱草中提取的红色，可作为天然的植物染料，常被用于服饰染色中。

肆色　　叁色　　贰色

胭脂虫

胭脂虫是一种特殊的红颜料，因胭脂虫体内红色而得名。原产于美洲大陆，明清时期通过海上丝绸之路传入中国。

C	35	R	171
M	100	G	29
Y	100	B	34
K	5	#ab1d22	

猩红

13-99-100-0
212-22-26
#d4161a

猩红是偏深的鲜红色，因类似猩猩血液的颜色而得名。其色亮丽而浓烈，在古代被视为高贵的颜色。

杏红

10-75-95-10
207-89-23
#cf5917

杏红是类似熟透后的杏子颜色，比杏黄色稍红。常用作服饰颜色，《西洲曲》中对女子衣衫颜色曾有『单衫杏子红，双鬓鸦雏色』的描写。

砖红

0-60-80-20
207-113-46
#cf712e

砖红是一种深红色，源于红砖在烧制过程中所产生的独特红颜色，故以砖红命名。此色给人以厚重稳定之感，多见于出土的古陶器。

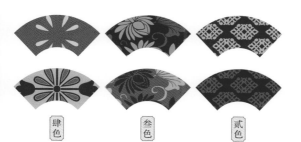

肆色　　叁色　　贰色

绯红

颜色简介

绯，为艳丽的深红色，传统上用来形容血液般的红色，常用于服饰中，可用红兰等植物制出。

C	40	R	163
M	100	G	31
Y	100	B	36
K	5	#a31f24	

鞓红

35-85-60-0
176-69-82
#b04552

鞓红是指宋代官员皮革腰带上包裹腰带的布帛颜色，四品以上或受恩赐的官员腰带都能用鞓红，是宋代官员的标志性物品。

锈红

55-90-95-40
99-36-26
#63241a

锈红就是铁生锈后的暗红色，也被称作土朱，在古代建筑的苏式彩画中常被作为底色大量出现。

豆沙色

55-80-70-20
120-65-64
#784140

豆沙色是红豆沙馅的颜色，介于咖啡色和脂红色之间，中国戏曲服饰中，常用豆沙色线裹金绣制海水江崖和团龙图案等。

肆色　　　叁色　　　贰色

土朱

土朱是朱中偏暗的深红，别名也称丹土，降低了红的纯度，具有哑光质感，增添了稳重与风韵。土朱早在先秦两汉时期就被应用于礼制建筑上，后来多用于古代民间的陶瓷、建筑彩画等。

C	35	R	176
M	100	G	31
Y	100	B	36
K	0	#b01f24	

豇豆红

0-52-15-0
241-152-171
#f198ab

豇豆红是铜红高温釉中的一种，为清代晚期出现的铜红釉品种。因其色调为浓淡相间的浅红色，素雅清淡，犹如红豇豆一般而得名。

朱湛

52-97-100-33
112-27-26
#701b1a

朱湛指厚重的红色。来源于古代的一种染色方法，其名出自《考工记》：「钟氏染羽，以朱湛丹秫，三月而炽之，淳而渍之。三入为纁，五入为緅，七入为缁。」

枣褐

53-85-100-33
110-49-27
#6e311b

枣熟时呈红色，暗的红褐色。枣褐是指比枣红偏深暗的红褐色。既是常见的骏马颜色，也是古代礼制服饰用色，《元史》有「（天子质孙）服大红、绿、蓝、银褐、枣褐、金绣龙五色罗」的记载。

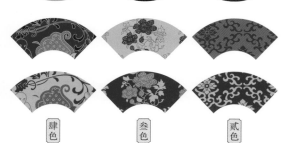

肆色　　　　叁色　　　　贰色

牙绯

绯，帛赤色也，古代官服颜色的一种。绯为四品之服，浅绯为五品之服。牙绯为象牙朝笏和绯色官服的合称，是一种身份地位的象征。

C 40　　R 163
M 100　　G 31
Y 100　　B 36
K 5　　#a31f24

034

长春

10-70-30-0
220-107-130
#dc6b82

长春呈嫩红色，是来源于春天的颜色，其色因类似长春花的颜色而得名。郑刚中《长春花》赞咏：『小蕊频频包碎绮，嫩红日日醉朝霞。』

桃天

0-35-10-0
244-190-200
#f6bec8

桃天指春日桃花灿烂盛开时的颜色，也常用作描述爱情的颜色。其名出自《诗经》：『桃之天天，灼灼其华。』

半见

11-10-36-0
233-225-177
#e9e1b1

半见指初春柳梢微黄时的颜色，黄与白若隐若现。其名出自《急就篇》：『郁金半见湘白紵。』

肆色

叁色

贰色

矾红

矾红又称铁红、红彩、虹彩，根据涂染厚度不同可呈现出橘红色、朱红色、枣红色等不同色彩，以橘红色最为常见，其色泽似从釉色中隐隐透出，毫不张扬。

C 15　　R 212
M 80　　G 83
Y 90　　B 39
K 0　　#d45327

红梅色

0-69-33-0
236-112-126
#ec707e

红梅色得名于红梅花的颜色，呈粉红色泽。因梅花凌寒独开的特性，使得红梅色在热烈的红色系中独具一格，自带冷艳孤寒的气质。

粉米

5-30-10-0
239-196-206
#efc4ce

粉米指淡淡的粉色，得名于粉红色粳米的颜色，《野�露》曾咏『细蕊亦鲜洁，粉米糅丹素』。粉米色也常给人一种甜美温柔的气质，是装饰常用色。

缥

24-56-32-0
199-132-142
#c7848e

缥指浸入茜草类染材中染过一次出来的浅红色。《尔雅》：『一染谓之缥，再染谓之赪，三染谓之纁。』随着浸染次数的增加，颜色逐渐由浅至深。

肆色

叁色

贰色

朱红

颜色简介

朱红也称朱色、真朱色。古时是以天然朱砂制成。朱红色在古代是正色，在汉代的阴阳五行论中，朱色象征守护南方的朱雀，故也指代南方。

```
C  0      R 234
M  80     G 85
Y  100    B 4
K  0      #ea5504
```

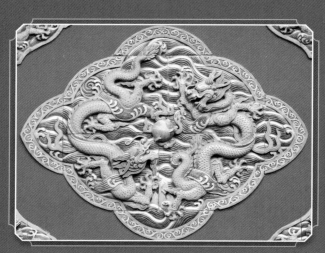

银朱

16-85-70-0
209-70-66
#d14642

银朱是遮盖力较强的名贵红色无机颜料，以色泽鲜艳、久不褪色和防虫、防蛀著称于世。常用于首饰盒和皮影戏工具的上色。

丹膉

20-100-100-0
200-22-29
#c8161d

丹膉是一种可供涂饰的红色颜料。在中国的传统画里常用丹膉绘制仙鹤、建筑等红色事物，有喜气、仙气、贵气、福气等寓意。

鹤顶红

20-85-85-0
202-71-47
#ca472f

鹤顶红提取自名为红信石的天然矿物，色泽呈红色，有剧毒。因其颜色又似仙鹤头顶的一抹红色，故得名。

肆色　　叁色　　贰色

珊瑚红

珊瑚红取自海底珊瑚，是一种如珊瑚般亮丽的赤橙色。古代常将红色的珊瑚研成粉末作为颜料使用，还常用以点缀项珠、顶戴等饰品，颜色越红越贵重，『珊瑚秀色满彤墀』正是富贵的象征。

C	0	R	237
M	70	G	109
Y	70	B	70
K	0	#ed6d46	

珊瑚朱

0-65-65-0
238-121-81
#ee7951

珊瑚朱即珊瑚的颜色。珊瑚是一种产自海底的有机宝石，古时常将红色珊瑚研磨作为颜料使用，《画学浅说》载：「唐画中有一种红色，历久不变，鲜如朝日，此珊瑚屑也」。

长春色

25-70-55-0
196-103-96
#c46760

有一种四季都开放的草本植物叫长春花，此色就是以这种花的名字命名的，呈淡淡的红色。

缥黄

20-80-75-0
203-82-62
#cb523e

缥黄是一种天空的颜色，黄昏时分太阳落到地平线以下，折射到天边的余光，红中透黄。晚清诗人陈曾寿用缥黄、天水碧、夕阳红着色，几笔就勾勒出一幅南屏晚钟的黄昏美景。

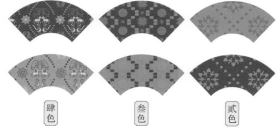

肆色　　　叁色　　　贰色

鹅黄

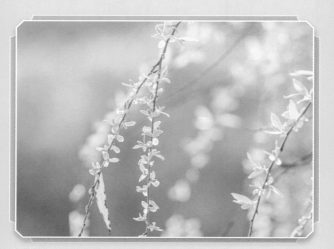

鹅黄指雏鹅毛、鹅嘴的淡黄色，古诗文中常以鹅黄比喻四时节气或呈浅黄色的事物。鹅黄也是古代服饰用色，如清代咸丰皇帝的鹅黄纱双面绣宇纹地彩云蓝龙纹单蟒袍。

C	7	R 245
M	4	G 232
Y	77	B 77
K	0	#f5e84d

檗黄色

7-3-68-0
245-235-105
#f5eb69

檗黄色是一种植物染料色，《齐民要术》中记述了黄檗的栽培和印染用途。南北朝鲍照写的「�140檗染黄丝」诗句表明，当时黄檗染丝盛行。

樱草色

18-0-71-0
222-229-99
#dee563

樱草又称藏报春，是一种报春花科植物。樱草色指樱草花心的黄色，为偏冷的黄色。樱草色也代表春季光线的颜色，象征活力与生机。

韭黄

13-13-65-0
230-214-110
#e6d66e

韭黄是在黑暗中生长的白韭菜韭黄的颜色，在日照充足和干燥环境中，韭黄叶尖呈现出微绿的焦黄色，清代女刺绣工艺家丁佩曾在《绣谱》中提及这个色彩。

肆色

叁色

贰色

琥珀色

C 26　R 195
M 70　G 102
Y 94　B 37
K 0　#c36625

琥珀色为呈现透明胶质的黄棕色，取自松柏树脂形成的矿物琥珀。多用来形容美酒的色泽，如李白的《客中行》中道「兰陵美酒郁金香，玉碗盛来琥珀光。」

萱草色

0-52-95-0
242-148-0
#f29400

萱草色指萱草花的颜色，近橘色，属暖黄色调。在古代曾是时尚流行色，以及含有思念母亲寓意的颜色。

橘黄

0-59-78-0
240-134-59
#f0863b

橘黄指柑橘的黄色，比黄色略深，如橘皮般的颜色。多为古代女子服饰、头饰用色。

苍黄

56-62-92-13
124-96-49
#7c6031

苍黄，灰黄色。古代文人常用苍黄形容萧条、荒凉的环境，李商隐在《杂歌谣辞·李夫人歌》中道：「土花漠碧云茫茫，黄河欲尽天苍黄。」

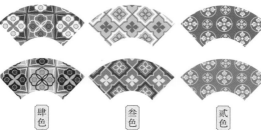

肆色　　　叁色　　　贰色

明黄

明黄作为清代皇帝的朝服御用色，是一种高纯度的明亮冷调黄色。自唐代以后，臣民不得穿黄色衣物，违者以死罪论，直到中华民国建立后百姓才能使用明黄色。

C 7　　R 240
M 21　　G 204
Y 81　　B 62
K 0　　#f0cc3e

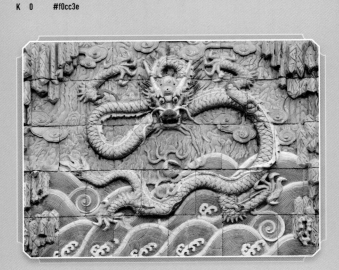

蜜合

2-4-21-0
252-245-214
#fcf5d6

蜜合色是古代染料颜色的一种，浅黄带白色，多为女子服饰用色。《红楼梦》《金瓶梅词话》中均有提及该色。

雄黄

15-31-89-0
223-180-40
#dfb428

雄黄是一种橙黄色的中药材，也是四硫化四砷的俗称，在国画颜料中被称作石黄。

藤黄

2-37-86-1
244-177-42
#f4b12a

藤黄是古代最具代表性的植物国画颜料，取自海藤树的树脂。藤黄也是中药，性温有毒，可用于解毒杀虫、散瘀消肿。

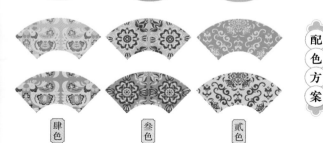

肆色　　叁色　　贰色

柘黄

柘黄为略显红色的暖黄色，取自柘树的黄色素。由柘树黄色素浸染的衣服称为柘黄袍，自隋代成为皇帝御用袍，一直延续到清代。柘黄传统上代表尊贵、权力。

C 0 　 R 244
M 46 　 G 161
Y 82 　 B 53
K 0 　 #f4a135

相关色

黄栌

15-47-77-0
219-152-70
#db9846

黄栌是一种落叶灌木，是我国重要的观叶树种。黄栌的木质部分呈黄色，木材可用来做染料，黄栌色即取自此。

棕黄

40-62-100-1
169-111-34
#a96f22

棕黄是一种偏黄的浅褐色，来自植物棕榈的花蕾的颜色。棕黄是中国古代皇室的御用色之一，象征庄重、沉稳。

驼茸

38-73-97-2
171-92-38
#ab5c26

驼茸即驼绒，指骆驼腹部的绒毛颜色，深黄赤色。古代多用来做夹袄，《扬州画舫录》《红楼梦》中均提到该色。

配色方案

 肆色

叁色

 贰色

049

琉璃黄

颜色简介

琉璃黄指古代宫廷建筑中琉璃瓦片的色泽，传统上象征正统、皇权与辉煌。而黄琉璃在明清两代都是宫殿、陵寝以及皇家寺庙的御用砖瓦色。

C	0	R	240
M	18	G	200
Y	99	B	0
K	9	#f0c800	

松花黄

8-11-53-0
240-223-139
#f0df8b

松花黄指松花粉的颜色，呈嫩黄色。松花黄也是一种传统小吃的原料，宋代《山家清供》中有提到用松花黄做松花饼的方法。

蛋黄

5-19-73-0
244-209-85
#f4d155

蛋黄是一种瓷器釉色名，清代的蛋黄釉，呈淡黄色。蛋黄色多用于一色釉器。

泥金

21-36-59-0
209-170-112
#d1aa70

泥金是由金粉制成的金色涂料，可用于装饰笺纸或涂于漆器上。泥金彩漆便是中国濒临失传的传统漆器工艺。

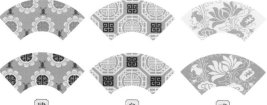

 肆色

 叁色

 贰色

雌黄

雌黄为一种矿物名，呈橙黄色，可用来制作颜料，在国画颜料中又称黄信石。盛唐时期的敦煌石窟绘画中，曾大量使用雌黄。因和纸色相近，古人也用雌黄来涂改文字。

C	0	R	248
M	35	G	183
Y	72	B	81
K	0	#f8b751	

密陀僧

0-50-70-5
236-149-77
#ec954d

密陀僧又称铅黄，为橘黄色的矿物晶体，在古代用途广泛，既为国画颜料，又为炼丹药的原料，古人还会将其用于治疗皮肤疾病。

橙黄

0-46-91-0
244-160-22
#f4a016

橙黄指像橙子一样黄里带红的颜色。苏轼在《赠刘景文》中用「橙黄橘绿」来形容柳橙熟后的颜色。橙黄也是一种干型绍兴黄酒的颜色。

姜黄

2-30-59-0
246-193-114
#f6c172

姜黄色指中药材姜黄的颜色，为姜科植物姜黄的根茎，呈淡淡的暖黄色。姜黄色在古代常用于上衣、女子头饰等的配色。

肆色

叁色

贰色

栀子色

栀子色指栀子果实的黄色汁液直接浸染织物所得到的颜色，色相为偏红的暖黄色。栀子是我国最早使用且最好用的天然染色剂之一。

C	5	R	245
M	17	G	213
Y	74	B	83
K	0	#f5d553	

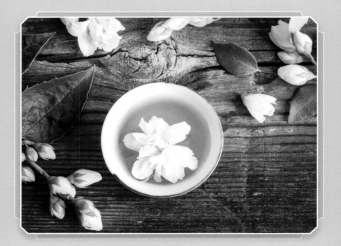

秋香色

22-31-93-0
209-175-31
#d1af1f

秋香色，呈浅黄绿色，有主绿秋香色、主黄秋香色之别。《红楼梦》中多次提到秋香色服饰。

米黄

5-9-17-0
245-234-216
#f5ead8

米黄指大米的颜色，白中微黄，古代常用于服饰、瓷器等，如南宋的哥窑米黄釉器皿，是具有酥油光的米黄色瓷器。

土黄

0-25-67-23
211-171-82
#d3ab52

土黄是固有颜色名词，指稀松砂砾及粉砂岩的颜色，泛指中国黄土高原的土壤色泽。这是先民见到的最古老的大自然色之一。

肆色　　　叁色　　　贰色

赤金

赤金指足金的颜色，呈微红的暖黄色。盛唐是开启金光灿耀风气的朝代，金粉是唐朝时期敦煌壁画的常用颜料用色。唐人对妆点服饰也喜用金饰，追求绚丽夺目。

C 9　　R 234
M 31　　G 185
Y 78　　B 70
K 0　　#eab946

粉黄

5-0-42-0
242-245-172
#f0f5ac

粉黄是黄色与白色混合而成的颜色，呈浅黄色，是陶瓷粉彩常用颜料，多用来填图案花纹和人物装饰。

虎皮黄

13-38-90-0
225-169-36
#e1a924

虎皮黄指虎皮黄石材的颜色，因石材颜色像虎皮而得名，常见于石雕、石制家具、石板路等。

金色

13-22-60-0
228-200-117
#e4c875

金色是一种略深的黄色，与黄金同色，因此很多国家都视其为至高无上的象征，代表着高贵、光荣和辉煌。

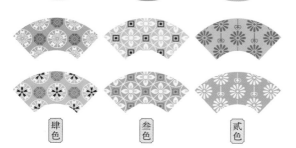

肆色　　　叁色　　　贰色

缃色

缃色指微青涩的浅黄色，汉代《释名》中记载，缃也指初生桑叶的颜色，还泛指水果杨桃的青黄色。在《茶经》中，茶圣陆羽认为缃色的茶汤为上品好茶。

C 15　　R 227
M 5　　G 226
Y 63　　B 118
K 0　　#e3e276

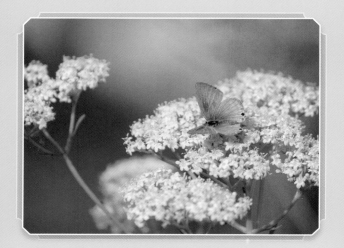

象牙黄

10-19-47-0
234-209-147
#ead193

象牙黄是由象牙的颜色来命名的，淡黄中带灰，象牙黄也是瓷器釉色的，釉面雅淡光洁。

柳黄

31-3-90-0
193-211-46
#c1d32e

柳黄指像柳树芽那样的嫩黄绿色，古代常用作服饰色。《南村辍耕录》《红楼梦》中均提到柳黄色服饰。

葱黄

16-5-46-0
224-227-159
#e0e39f

葱黄是一种较浅的淡黄色，黄中泛绿，类似葱较嫩部分的颜色。葱黄古代多用作服饰色，《红楼梦》中就有提到葱黄绫子棉裙」。

肆色　　　叁色　　　贰色

藤黄

颜色简介

藤黄也叫月黄，是一种较为明亮的黄色，取自海藤树树脂，多用于建筑彩绘，也是中国画最常见的黄色颜料。

C	5	R	240
M	35	G	180
Y	80	B	62
K	0	#f0b43e	

松花

5-25-65-0
242-200-103
#f2c867

松花指松树花粉的颜色，是比较亮丽的浅黄色，给人细嫩温婉的感觉，松花色的笺纸在古代也深受文人的喜爱。

椒房

10-45-70-0
228-159-84
#e49f54

椒房是带一点灰的橙色，汉代皇后居住的温室墙壁颜色就叫椒房，『椒』指花椒，以椒涂室，取其温暖，『房』有多子多孙的寓意。

郁金

20-55-85-0
208-134-53
#d08635

郁金是从姜科植物的块根中提取的染料。自汉代起，郁金作为黄色染料已经被广泛应用。唐代，郁金似乎成了年轻女性的专属颜色。

配色方案

肆色　　　　叁色　　　　贰色

九斤黄

九斤黄为棕黄色，因与上海著名土鸡品种「九斤黄」的颜色相似而得名。「越鸡之最大者，其重有九斤」俗亦名九斤黄。其色给人以明亮活泼之感，可用生姜黄磨粉调制而成。

C	15	R	221
M	35	G	175
Y	70	B	89
K	0	#ddaf59	

库金

13-54-78-0
220-139-65
#dc8b41

库金又称足金，是金箔色的一种，指成色好的纯金色，微发红。古代常用库金作为佛像脸和身体的装饰色，后来也常用来作建筑装饰色。

缊韨

46-76-88-10
147-80-50
#935032

缊，赤黄之间色。缊韨本意指古代祭服上的浅赤色蔽膝，后用来代指此种颜色。《礼记正义》有言：「一命缊韨之言亦蔽也。缊，赤黄之间色，所谓韎也。」

紫瓯

53-74-100-22
122-73-33
#7a4921

紫瓯是指紫砂茶器的颜色，其色沉寂而质朴，给人以稳重之感。欧阳修《和梅公仪尝茶》曾咏：「喜共紫瓯吟且酌，羡君潇洒有余清。」

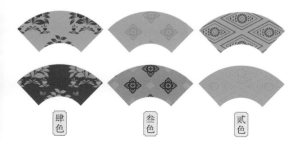

肆色　　　叁色　　　贰色

姚黄

姚黄因颜色像牡丹名品姚黄而得名，是一种介于黄色和绿色之间的微妙色彩，有着青苹果的清新，又带着鹅黄的淡雅。

C 15　　R 226
M 15　　G 209
Y 70　　B 97
K 0　　#e2d161

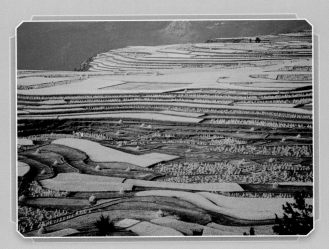

相 关 色

草黄

26-30-88-0
201-175-51
#c9af33

草黄即像枯草那样黄而微绿的颜色。这种颜色古典、自然、沉浸、低调。常常在诗中出现，以承托秋风萧瑟的意境。

雅梨黄

0-30-90-0
250-191-19
#fabf13

雅梨原名鸭梨，雅梨黄，即如鸭梨表皮一样浅黄水灵的颜色。古人常用于染制清透的黄色纱衫裙，是常用的服饰色。

谷黄

15-36-89-0
222-171-41
#deab29

谷黄即谷子成熟的颜色，黄色中稍带红色，是古代常用的服饰色。古人还经常用谷黄色染制白色的库绢，用来托裱字画。

配色方案

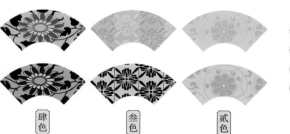

肆色　　　叁色　　　贰色

065

缣缃

缣缃为书写用的细绢的颜色，

呈浅黄色，色调柔和、素雅。

缣缃也是唐代女子裙子的常

用色，并且称缣缃色的裙子

为「缃裙」。

C	20	R	213
M	20	G	200
Y	40	B	160
K	0	#d5c8a0	

韶
粉

15-10-20-0
224-224-208
#e0e0d0

云
母

20-20-25-0
212-202-189
#d4cabd

茧
色

35-40-65-0
180-154-100
#b49a64

韶粉是古代妇女常用妆色，也是中国画传统颜料色。宋应星《天工开物》载："此物古因辰韶诸郡专造，故曰韶粉。"

云母中国画传统颜料色，呈半透明状。在敦煌壁画、法海寺壁画中都有使用。李商隐所说的「云母屏风烛影深，长河渐落晓星沉。」中，就有云母的身影。

茧色即蚕茧的黄色，为古代常用服饰色。清代《苏州织造局志》中记录有茧色，颜色深浅与染料、工料有关。颜色越深，染色用料和工艺越复杂。

肆色　　　　叁色　　　　贰色

祖母绿

祖母绿指绿矿石带有莹亮光泽的深绿色，也是一种绿宝石名称。祖母绿宝石于辽金时期经西域传入中国，受到皇亲贵族的喜爱，佩戴祖母绿制成的饰品成为当时的潮流。

C 69　R 23
M 0　G 111
Y 53　B 88
K 53　#176f58

松绿

87-43-89-4
2-115-71
#027347

松绿指松叶的颜色，正绿色中夹杂一点黑。松绿是陶瓷粉彩中常用的颜料色，也是端砚的颜色之一。

青葱

78-14-95-0
30-156-66
#1e9c42

青葱，呈翠绿色，形容植物浓绿，也借指草木的幼苗或树木葱茏的山峰。唐代诗人韦应物在《游溪》中写道：「远树但青葱。」

油绿

73-0-100-0
51-173-55
#33ad37

油绿指光润而浓绿的颜色，油绿一词在清代较为普遍，且多用于丝帛染色，染色方法记录于《古今医统大全》。

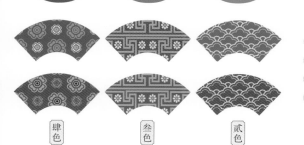

肆色　　叁色　　贰色

翡翠色

C 61　R 98
M 0　G 190
Y 47　B 157
K 0　#62be9d

翡翠色指翡翠鸟羽毛的青绿色，也指翡翠玉石的颜色，颜色呈半透明，具有玻璃光泽。翡翠玉石于东汉永元年间传入中国，至康熙年间成为身份和地位的象征。

官绿

74-53-67-15
77-100-85
#4d6455

官绿又称枝条绿、大红官绿，指正绿色、纯绿色。官绿多为服饰色，男女皆可穿，《天工开物》中就有记载官绿的染制方法。

草绿

63-0-80-0
97-184-91
#61b85b

草绿指绿草的颜色，绿而略黄，草绿是国画工笔画中很常用的颜色，由花青和藤黄调和而成，多用于涂画叶子正面。

豆绿

46-1-84-0
153-200-75
#99c84b

豆绿指像青豆一样的绿色，呈浅黄绿色。豆绿是翡翠绿色中常见的色泽，有「十绿九豆」之说。豆绿也是清代豆绿釉瓷器的颜色。

肆色

叁色

贰色

柳色

柳色指柳叶的颜色，古人以柳色代表春色，也可比喻思念的情绪。柳色又是国画用色之一，古代用『枝条绿入槐花合』来调制柳色。

C 41 　 R 168
M 0 　 G 205
Y 91 　 B 52
K 0 　 #a8cd34

松花绿

35-0-66-0
181-214-115
#b5d673

松花绿呈嫩绿色，指松花靠近松果边带绿的颜色。松花绿多用作服饰色，《红楼梦》中有提到「松花绿汗巾」。

葱绿

47-0-96-0
151-199-40
#97c728

葱绿，浅绿中显微黄，也叫葱心儿绿，清代《红楼梦》等小说多次出现此色的服饰描写，如「葱绿院绸小袄」「葱绿抹胸」等。

秧色

58-9-84-0
119-179-79
#77b34f

秧色出于清代，指稻秧之色，出自《布经》。有呈秧色的翡翠，价格不菲，可做戒指、项链、吊坠等饰品。

肆色　　　叁色　　　贰色

碧色

碧色指晶莹剔透的碧绿色，也指清澈的水色。古诗词中多以碧字形容春夏季芳草或茂盛绿叶之貌，如宋代诗人杨万里《晓出净慈寺送林子方》诗云『接天莲叶无穷碧』。

C 67　R 71
M 0　G 184
Y 50　B 151
K 0　#47b897

青翠

66-0-70-0
83-183-111
#53b76f

青翠指鲜绿色，也借指青山。唐代孟浩然的《重酬李少府见赠》中用「青翠有松筠」描述青松的苍翠碧绿，生机盎然，也借此自励。

碧绿

64-0-55-0
87-186-141
#57ba8d

碧绿指晶莹通透的青绿色，是上好翡翠的绿色之一，亦指绿色的柳条。唐代张碧的《游春引》中便用「千条碧绿轻拖水」来形容柳条的繁茂。

铜绿

70-30-51-0
83-146-132
#539284

铜绿也称铜锈，是铜表面所生成的绿锈的颜色，颜色翠绿。铜绿还是一种名贵的矿物宝石和绘画颜料色。

肆色

叁色

贰色

青白

青白，白而发青，常见于青白色的玉镯、玉簪等玉制品。青白也是青白瓷的颜色，青白瓷是我国传统瓷器工艺中的珍品。

C 30　R 190
M 0　G 224
Y 23　B 208
K 0　#bee0d0

相关色

水绿

17-3-12-0
219-235-229
#dbeae5

水绿呈青色、淡绿色，介于绿色和蓝色之间。水绿多用于女子服色，《红楼梦》中多次描述水绿色的女子服饰。

玉色

16-0-16-0
222-239-224
#deefe0

玉色指玉的颜色，高雅的淡绿、淡青色，绘画上称粉绿为玉色。玉色在古时也指容色不变，也用来形容美貌或比喻坚贞的操守。

青碧

67-2-47-0
71-183-156
#47b79c

青碧指鲜艳的青蓝色、青绿色。常用于形容山色、烟色、天色等，宋代惠洪的《蒲元亨画四时扇图》中写道「云破连峰青碧开」。

配色方案

肆色

叁色

贰色

石绿

石绿是国画及壁画的重要颜色，呈蓝绿色。依颜色深浅分为头绿、二绿、三绿，用以画山石、树干、叶子或点苔等。石绿也是古时炼丹的材料，并隐称为『青神羽』。

C 83　R 23
M 37　G 128
Y 66　B 105
K 0　#178069

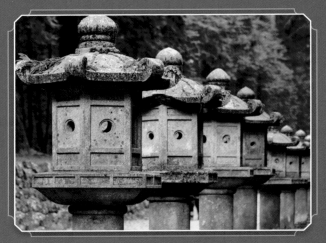

绿沈

83-32-100-0
24-132-59
#18843b

绿沈也称绿沉，指浓绿色。被漆、染的浓绿色器物也称为绿沉，唐代杜甫的《重过何氏五首》中写道：「苔卧绿沉枪。」

鹦鹉绿

67-12-100-0
91-166-51
#5ba633

鹦鹉绿是指像鹦鹉羽毛一样绿的颜色，碧绿青翠。一般用于瓷器色，鹦鹉绿瓷器釉面明亮娇媚，很有特色。常见于细颈瓶、水盂、笔洗等器物。

葱倩

74-0-96-0
43-173-63
#2bad3f

葱倩指青绿色，也用来形容草木青翠而茂盛。葱倩亦是柴窑瓷器色之一，清代《两般秋雨庵随笔》中记载了柴窑碎片「色亦葱倩可爱」。

肆色　　　　叁色　　　　贰色

竹青色

竹青色指竹子外面青绿的表皮颜色，也是国画中花草常用的颜色。除此之外，竹青色还是古代建筑中瓦当的颜色之一，「红墙绿瓦」中的绿就包含竹青色。

C 61　R 117
M 36　G 142
Y 70　B 97
K 0　#758e61

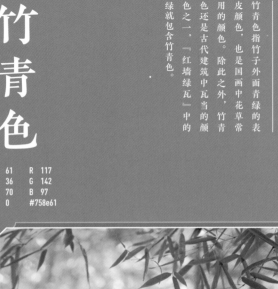

瓜皮绿

79-51-93-22
58-95-52
#3a5f34

瓜皮绿是翡翠绿色等级的专有名词之一，指翡翠的颜色半透明或不透明，色欠纯正、绿中闪青，类似西瓜皮的颜色。

棕绿

57-54-100-7
127-112-42
#7f702a

棕绿指棕榈枝叶的颜色，绿中泛棕，棕绿色也是绿碧玺宝石的颜色之一。

嫩绿

36-0-90-0
181-210-51
#b5d233

嫩绿色指比较浅、清淡的绿色，多见于诗词中，如清代魏宪的《舟中早发》中写道：『嫩绿初归柳，新红浅著花。』

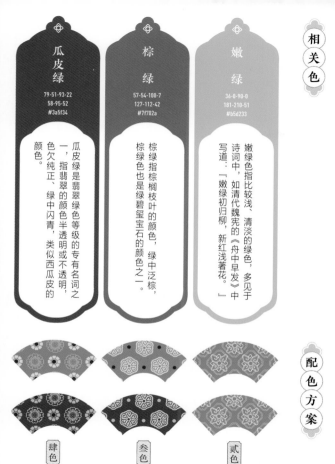

肆色　　叁色　　贰色

艾绿

艾绿指艾草的颜色，有绿中偏苍白的自然色泽。古时可用艾草来染绿色，因此艾绿也借指绿色。艾绿亦是古瓷中的一种色釉专称，也是丝染布帛的常用色。

C 41　R 161
M 0　G 212
Y 32　B 189
K 0　#a1d4bd

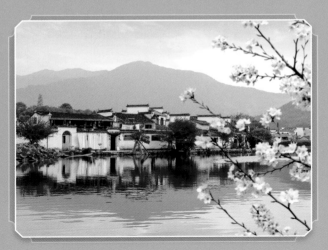

青色

65-0-55-0
83-185-141
#53b98d

青色是介于蓝色与绿色之间的颜色，传统的器物和服饰常用青色，《淮南子·时则训》中写道：「东宫御女青色，衣青采，鼓琴瑟。」

苍色

61-43-42-0
116-134-137
#748689

《临川吴氏注》道：「苍，深青色。」苍色指广袤的绿草色，又指老松柏树的针叶色，也可形容夜间星星所闪耀的青蓝色光芒。

豆青

49-1-80-0
144-197-86
#90c556

豆青指青豆子一样的颜色，也指青种翡翠的颜色。此外，豆青还是瓷器青釉派生的釉色之一，釉色为青中泛黄，名为豆青釉。

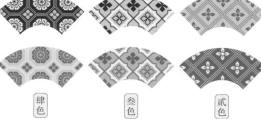

肆色

叁色

贰色

宝石绿

宝石绿是中国传统的一种绿色，以绿宝石的颜色命名，是中国传统色彩绿色系之一，以绿宝石的基础颜色而得来。颜色明亮，给人一种神秘而又华贵的感觉。

C 90	R 0
M 0	G 160
Y 100	B 64
K 0	#00a040

橄榄绿

67-62-100-28
89-82-37
#595225

橄榄绿因橄榄果的颜色而得名，指像橄榄果实那样的黄绿色。《本草纲目》中记载：「橄榄名义未详。此果虽熟，其色亦青，故俗呼青果。」

蔻梢绿

46-11-62-0
153-189-121
#99bd79

蔻梢绿指豆蔻花在枝头呈现的浅青绿色，杜牧的《赠别》写道：「娉娉袅袅十三余，豆蔻梢头二月初。」

绿琉璃

74-38-79-1
77-131-84
#4d8354

绿琉璃指类似绿色琉璃瓦的颜色，此种绿色明亮稳重，多用于城门或王公府第等处。

肆色

叁色

贰色

青雘

青雘是石青和石绿的统称，石青呈青色，石绿呈绿色，青雘呈青绿色。《山海经·南山经》里记载：『青丘之山……其阴多青雘。』说明青雘是重要的颜料矿产。

C 80 R 49
M 40 G 129
Y 60 B 112
K 0 #317e70

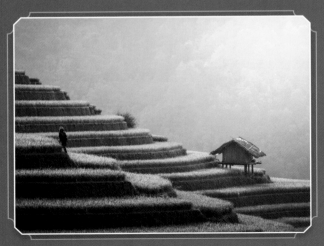

086

雀梅

60-40-60-0
120-138-111
#788a6f

雀梅因由雀梅皮染成的绿色而得名。《正字通·木部》载：「檓，或曰雀梅。实小黑而圆。皮可染绿。」

芰荷

75-45-85-0
79-121-74
#4f794a

芰荷指芰叶与荷叶的绿色。屈原曾在《离骚》中言：「制芰荷以为衣兮，集芙蓉以为裳。」

春碧

45-27-61-0
157-168-115
#9da873

「碧」本义是指石之青美者。春碧指春山、春水、春草等事物呈现出的碧绿的颜色，介于蓝与绿之间。王夫之的《小云山记》中写道：「寒则苍，春则碧。」

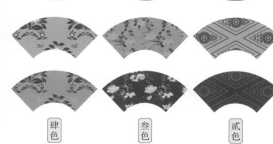

肆色

叁色

贰色

锅巴绿

锅巴绿是一种比较接近青色的绿色，饱和度相对较高，沉稳有余，又鲜明艳丽，品相纯正，在颜料中也属于比较贵重的材料。

C	80	R	9
M	25	G	144
Y	55	B	129
K	0	#099081	

相关色

葱青

65-20-50-0
95-162-140
#5fa28c

葱青即葱苗新生叶子的颜色，透着新生命的气息。起初古人常用来描述茂盛的树林，后才特指为一种颜色。古人常用葱青来形容女子水嫩俏丽。

芽绿

30-5-90-0
195-210-46
#c3d22e

芽绿犹如春天植物长出的嫩芽的颜色，绿色中微微发黄，给人一种春意萌发的意象。

松柏绿

80-55-80-20
57-92-67
#395c43

松柏绿因像松柏叶的深绿色而得名，属于植物色，古代常用于服饰色，给人稳重而雅致不俗的感觉。

配色方案

肆色

叁色

贰色

孔雀绿

孔雀绿是一种蓝中泛绿的颜色，葱翠明亮，晶莹剔透，如同孔雀尾羽的毛色一般。因色彩亮丽而不突兀，颇具静谧温润之美，孔雀绿常出现在古代丝织品和瓷器的釉色中。

C 71	R 55
M 16	G 164
Y 24	B 187
K 0	#37a4bb

二绿

65-20-40-0
93-163-157
#5da39d

二绿是一种矿物质颜料，为中国国画常用的一种传统颜料色。古人根据研磨的细度将石绿分为头绿、二绿、三绿、四绿等，头绿最粗最绿，依次渐细渐淡。

欧碧

30-5-50-0
192-214-149
#c0d695

欧碧得名于一种浅绿色的牡丹花。陆游《天彭牡丹谱》中记载：「碧花止一品，名曰欧碧。其花浅碧而开最晚，独出欧氏，故以姓著。」

渌波

45-20-45-0
155-180-150
#9bb496

渌波即清波，指绿水荡漾泛起碧绿微波时所呈现出的颜色。江淹《别赋》里「春草碧色，春水渌波」即是描述此种景象。

肆色　叁色　贰色

湖绿

湖绿是蓝色与绿色互相调和所得之色，类似湖水的颜色，明亮、清爽而洁净。古代服饰染料时，利用蓝、黄两个色谱中的染料植物复染而成。

C 45　　R 150
M 6　　　G 200
Y 33　　　B 182
K 1　　　#96c8b6

翠涛

55-30-45-0
129-157-142
#819d8e

翠涛常用于描述波涛湖水的颜色，古代也指唐代魏徵酿造的绿酒的颜色，因此以酒名「翠涛」而得名。

秘色

50-10-30-0
136-191-184
#88bfb8

秘色也称青瓷色，明清时期尤为盛行。秘色瓷器源于五代十国，是吴越国越窑专门烧制用以供奉的瓷器，其器秘不示人，且釉药配方保密，所以其色称为秘色。

天缥

23-0-17-0
206-232-221
#cae9dd

缥，帛青白色也。《释名》载：「缥犹漂，漂浅青色也。有碧缥有天缥，各以其色所象言之也」。「天缥」，即指像天空呈青白色时的颜色。

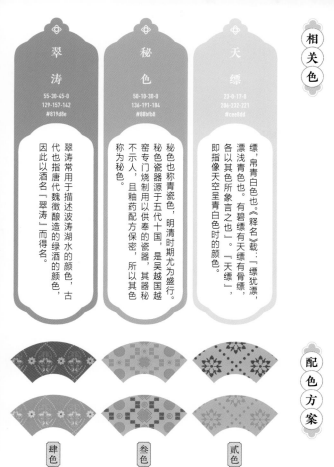

肆色　　叁色　　贰色

松石绿

松石绿是出自松石绿瓷器的釉色，高明度、低彩度。其色绿中泛蓝，独有魅力，在细致中蕴藏皇家的华贵，让人感受到碧水青天的气息，给人一种舒缓轻松之感。

C	55	R	121
M	10	G	185
Y	35	B	174
K	0	#79b9ae	

粉绿

70-0-40-0
46-182-170
#2eb6aa

粉绿比单纯的绿多了几分黄色和白色的成分。此色在粉彩器中最为常见，呈现出淡雅、素净之感。

铜绿

75-30-50-0
61-187-134
#3db886

铜绿也称铜锈，是铜表面所生成的绿锈的颜色，颜色翠绿。铜绿是古时常用的绘画颜料，常被用于敦煌彩绘壁画之中。

西子

40-10-20-0
164-201-204
#a4c9cc

西子即西湖水的颜色，也称西湖色。明清时期较为流行，在小说中可常见穿着西湖色短褂长袍的江湖儿女的描述。

肆色　　　叁色　　　贰色

苍绿

苍绿是含有青色和少量黑色、偏灰的绿。它的色感不像墨绿那样浓烈，也不似孔雀绿那样艳丽，给人一种宁静平和的意象。

C 70 R 81
M 25 G 150
Y 62 B 115
K 2 #519673

鸭头绿

90-50-70-10
0-102-88
#006658

鸭头绿是像绿头鸭那样在阳光下能幻化渐变的色泽。古代诗人亦常用鸭头绿来形容水色，或是用作春水的代称。

太师青

60-40-55-0
119-138-119
#778a77

太师青由宋代太师蔡京所穿的青色袍服颜色而来。陆游在《老学庵笔记》里曾记载：「蔡太师作相时，衣青道衣，谓之『太师青』。」

苹果绿

41-4-76-0
167-202-92
#a7ca5c

苹果绿又叫苹果青，因与青苹果的颜色相似而得名。《匋雅》曾记载：「苹果绿，亦谓之苹果青。其不变为绿色者。」

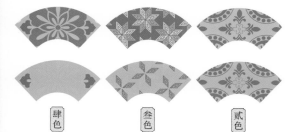

肆色　　　叁色　　　贰色

绿云

绿云原指女子乌黑浓密的秀发就像一团团乌青的云朵，后用来形容类似女子乌青发鬓的颜色。杜牧《阿房宫赋》有言：「绿云扰扰，梳晓鬟也。」

C	82	R	34
M	74	G	39
Y	82	B	32
K	58	#222720	

098

结绿

72-58-72-16
84-94-76
#545e4c

结绿原是古代一种美玉的名字，《战国策》中记载：「臣闻周有砥厄，宋有结绿，梁有悬黎，楚有和璞。」后以结绿为名，称呼与此美玉类似的颜色。

千山翠

66-47-55-1
105-124-114
#697c72

千山翠，其名源于唐代越州瓷窑出产的一种青瓷颜色，其色隐露青光如千峰之翠，故得名。陆龟蒙有诗赞云：「九秋风露越窑开，夺得千峰翠色来。」

焦月

54-40-44-0
134-144-138
#868f89

焦月指秋天月光照在芭蕉叶上呈现出的颜色。《浮生六记》有言：「风生竹院，月上蕉窗。」焦月色清淡雅致，具有诗意，是文人墨客非常钟爱的颜色。

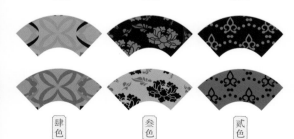

肆色　　　叁色　　　贰色

群青

群青是中国历史最悠久、古画中常用的矿物色之一，呈深蓝色，色感庄严、尊贵。群青也是古代建筑中彩画普遍使用的装饰色，也是最普遍的传统染料色之一。

C 97	R 0
M 69	G 64
Y 0	B 136
K 26	#004088

藏青

89-75-35-1
45-76-121
#2d4c79

藏青是呈深蓝的染料色，色感稳重，德昂族女性多穿藏青色的对襟短上衣和长裙，哈尼族民众一般用自己染织的藏青色土布做衣服。

佛头青

84-76-4-0
62-73-153
#3e4999

清代时青花瓷引入了西域的回青颜料，佛头青便是回青里的上等品，蓝中透紫，可作为染料和绘画颜料。《天工开物》中提到过该色。

阴丹士林

80-55-0-50
28-63-115
#1c3f73

阴丹士林是一种有机合成染料，耐洗耐晒，色感庄重大方，民国时期的女学生常穿阴丹士林布做成的旗袍。

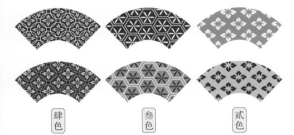

肆色　　　叁色　　　贰色

石青

石青是一种蓝铜矿，一种古老的玉料，呈鲜艳的微蓝绿色，是矿物中最吸引人的装饰材料之一。石青也是国画矿物颜料，依深浅分为头青、二青、三青，用以画叶子或山石。

C	81	R	30
M	40	G	127
Y	28	B	160
K	0	#1e7fa0	

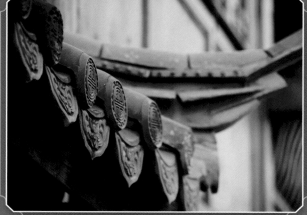

湛蓝

100-5-0-5
0-152-222
#0098de

湛蓝是大自然的色彩，形容明亮的阳光下精深平静的水色，色调明净。湛蓝在佛教中代表明净清虚的最高境界。

钴蓝

78-31-21-0
29-140-178
#1d8cb2

钴蓝也叫天蓝色素，是一种带绿光的蓝色颜料。色泽鲜艳纯净，透着高贵之气。

宝石蓝

80-40-17-0
33-127-175
#217faf

宝石蓝也叫霁蓝，色感晶莹剔透，较偏紫色。宝石蓝釉在明代宣德年间与祭红、甜白并列为当时颜色釉的上品。

肆色

叁色

贰色

景泰蓝

景泰蓝是固有颜色名词，指珐琅彩器上的一种釉色，是如蓝宝石般的晶莹蓝色。珐琅自明代的景泰蓝开始，一直流传到清末、逐渐发展成艳丽、鲜亮夺目的珐琅彩。

C 100　R 0
M 70　G 78
Y 0　B 162
K 0　#004ea2

104

花青

100-92-42-2
20-52-103
#143467

花青是国画植物颜料，指制蓝靛时表面浮起的泡沫靛花的颜色，国画中常加红调紫来画葡萄、紫藤，加墨调青来画叶子等。

孔雀蓝

92-92-0-17
43-38-128
#2b2680

孔雀蓝指孔雀羽毛的蓝色，蓝中泛微紫，也指瓷器的颜色，孔雀蓝釉又称法蓝，是以铜元素为着色剂烧制，呈亮蓝色调的低温彩釉。

宝蓝

79-66-0-0
70-89-167
#4659a7

宝蓝是青金石色，景泰蓝的一种，呈鲜艳明亮的蓝色。色调纯净，可作为服饰用色，《红楼梦》中提到过"一条宝蓝盘锦镶花棉裙"。

相关色

配色方案

肆色

叁色

贰色

105

靛蓝

靛蓝是古代平民百姓服色中的人造色素，呈浓蓝色，战国时期荀况的千古名句『青，出于蓝而胜于蓝』，就源于当时的靛蓝染色。靛蓝也是国画颜料中的天青色，大多用于画枝叶、山石、水波等。

```
C  94    R  5
M  71    G  79
Y  41    B  116
K  3     #054f74
```

靛青

83-46-19-0
24-118-166
#1876a6

靛青也叫蓝靛。是用蓼蓝叶泡水调和并与石灰沉淀所得的蓝色染料，呈深蓝绿色。在传统上靛青是严肃的象征。

翠蓝

76-24-30-0
36-150-170
#2496aa

翠蓝是由靛水染得较深的蓝色，色感高贵、纯粹，晋代郭璞的《尔雅图赞·柚》中曾提到翠蓝的制作方法。

湖蓝

79-43-14-0
45-124-176
#2d7cb0

湖蓝是像蓝宝石一样的深蓝色，色感深沉、静谧，可用作服饰色，清代光绪年间妇女服色以湖蓝、桃红为多。

肆色

叁色

贰色

黛蓝

黛蓝为深蓝色，黛最早是指古时女子画眉的工具，因为是青黑色，所以后被借来形容颜色。如"远山如黛"就是形容远山的颜色凝重得宛若女子黛色的眉。

C	82	R	63
M	70	G	79
Y	50	B	101
K	10	#3f4f65	

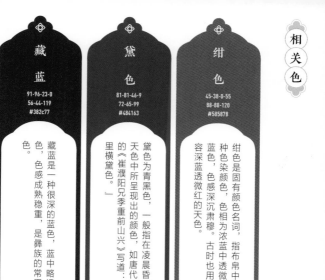

藏蓝

91-96-23-0
56-44-119
#382c77

藏蓝是一种很深的蓝色，蓝中略透红色，色感成熟稳重，是彝族的常用服色。

黛色

81-81-46-9
72-65-99
#484163

黛色为青黑色，一般指在凌晨昏暗的天中所呈现出的颜色，如唐代王维的《崔濮阳兄季重前山兴》写道：「千里横黛色。」

绀色

45-38-0-55
88-88-120
#585878

绀色是固有颜色名词，指布帛中的一种色染颜色，色相为浓蓝中透微红的蓝色，色感深沉肃穆。古时也用来形容深蓝透微红的天色。

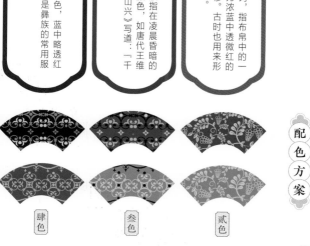

肆色　　　叁色　　　贰色

缥色

缥色指丝织物经由植物染料染成的颜色，呈浅青色。缥色丝绸可分为白缥、浅缥、中缥、绀色。缥色还指若隐若现、似有还无的意象与景色。

C	32	R	185
M	9	G	210
Y	25	B	197
K	0	#b9d2c5	

蓝灰色

43-28-13-0
158-172-198
#9eacc6

蓝灰色是近于灰、略带蓝的深灰色，类似鼹鼠皮毛的颜色。古代常见于建筑砖色和服饰色。

蓝

62-0-8-0
79-193-228
#4fc1e4

蓝本意是指用靛青染成的颜色或晴朗天空的颜色，白居易的《忆江南词三首》中用「春来江水绿如蓝」来形容水的颜色。

蔚蓝

48-0-13-0
136-207-223
#88cfdf

蔚蓝，形容类似晴朗天空的蓝色，韩驹曾用「水色天光共蔚蓝」来形容水与天的颜色是蔚蓝色。

 肆色

 叁色

 贰色

琉璃蓝

琉璃蓝指蓝琉璃的颜色，色相呈湛蓝色，蓝琉璃是用于饰物和古建筑中的装饰建材，或铺盖屋顶用的构件，色感庄重。在中国传统色彩观中，琉璃蓝代表上天的颜色。

C	72	R	34
M	45	G	64
Y	0	B	106
K	60	#22406a	

毛青

91-82-46-10
42-62-99
#2a3e63

毛青即毛青布的颜色，毛青布兴起于明代，在清代作为馈赠外国使节的礼品，清代时的妃嫔们也常穿毛青布的衣裳。

天蓝

84-49-15-0
21-113-168
#1571a8

天蓝，淡淡的蓝色，介于蓝色和深蓝色之间，因类似晴朗天空的颜色而得名。天蓝也是国画的专用颜料。

霁色

60-0-5-0
87-195-234
#57c3ea

霁色常见于古诗文、绘画中，形容风雪过后光明晴朗的天色，也指风清月朗的夜色。《说文解字》中有一霁，雨止也」的记载。

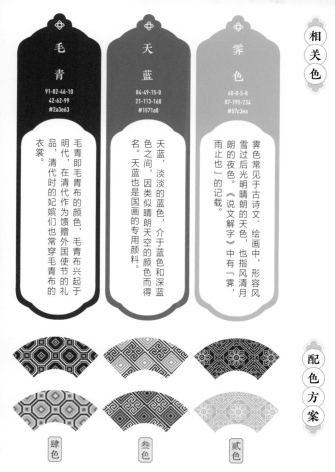

肆色

叁色

贰色

天青

天青指雨后天晴的自然天色，也是古瓷中天青釉的颜色，后周世宗柴荣曾谕旨：「雨过天青云破处，这般颜色作将来。」让官窑工匠烧瓷，以象征未来国运如雨过天青。

C 27　　R 195
M 4　　　G 224
Y 9　　　B 231
K 0　　　#c3e0e7

114

秘色

14-0-15-10
212-226-212
#d4e2d4

秘色指秘色瓷器的釉色，秘色瓷是唐代越窑的青瓷精品，具有玉的质感，是贡瓷的组成部分，但并非专供皇室使用。

碧蓝

57-8-24-0
107-197-201
#6bc5c9

碧蓝为深而澄的青蓝色，色感纯净、明亮，多用来形容大海和天空的颜色。

粉蓝

29-0-9-0
190-227-234
bee3ea

粉蓝在水彩颜料中是由湖蓝加淡绿、加白色合成，是一种淡淡的、素净的颜色，色感宁静、清新。

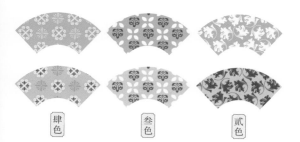

肆色　　　叁色　　　贰色

115

绀蓝

绀是指帛中的一种颜色，也可用来形容天色。《说文解字》将其解释为『帛深青扬赤色』，指蓝色中透着微红的色泽。

C 95　R 42
M 95　G 47
Y 30　B 114
K 0　#2a2f72

116

菘蓝

60-40-15-0
115-140-180
#738cb4

从古至今，菘蓝草一直是百姓用来染蓝印花布的天然染料，菘蓝是古代寻常百姓生活中的常用色。通常先用菘蓝叶制作成可以储存的「蓝靛」，染色时再用蓝靛去染蓝布。

吴须色

90-75-0-0
38-73-157
#26499d

吴须色是一种蓝色矿土颜料，也叫东方蓝，是我国古代烧制釉绘陶瓷的主要颜料。早在战国时期，吴须色就已开始用于绘制陶器，历史悠久。

既东
白方

50-30-10-0
139-163-199
#8ba3c7

东方既白形容天刚蒙蒙亮，天空还微微泛白的颜色。其名出自苏轼《前赤壁赋》：「相与枕藉乎舟中，不知东方之既白。」

肆色

叁色

贰色

117

帝释青

帝释青又称帝青，其名源于佛家青色宝珠的颜色。《一切经音义》记载：「帝青，梵言因陀罗尼罗目多，是帝释宝，亦作青色，以其最胜，故称帝释青。」

C 72　R 34
M 45　G 64
Y 0　B 106
K 60　#22406a

碧青

77-7-24-0
0-170-193
#00aac1

碧青又称白青、鱼目青，指石青中颜色较浅者，常用作绘彩。《本草纲目》载：「石青之属，色深者为石青，淡者为碧青也。今绘彩家亦用。」

淡青

21-9-1-0
209-222-241
#d1def1

淡青又叫淡蓝色，其色自带干净清冷的气质。在古代，淡青常用作服饰颜色，尤其在明代，规定贫民阶层着装只能用淡青色或浅蓝色的棉麻布。

螺子黛

70-60-55-10
93-97-100
#5d6164

螺子黛是一种原产自西域的青黑色矿物颜料，呈青中带黑的颜色。螺子黛对皮肤有染色作用，是古人常用的画眉色料。

肆色　叁色　贰色

曾青

曾青也叫层青，颜色介于青色和靛色之间，是矿物颜料石青的一种。色彩意象宁静悠远，因色泽有深浅层次而得名。曾青历史久远，春秋时秦国的明山就有出产，后期常用作绘画的颜料，李时珍的《本草纲目》也称其『多充画色』。

C 85	R 52
M 75	G 66
Y 50	B 91
K 20	#34425b

120

柔蓝

85-50-20-10
16-104-152
#106898

柔蓝是出自蓝靛制作环节的颜色，将蓝草茎叶上部浸入靛缸且每日搅拌数次，几天后清水会变成蓝绿色，此时靛缸水的蓝绿色就是柔蓝，也称作揉蓝。

山岚

30-10-30-0
190-210-187
#bed2bb

岚本义指山林中的雾气，「远山岚起雨初收」，山岚指大雨前后，山间雾气缭绕时呈现的绿色。

竹月

55-30-25-0
127-159-175
#7f9faf

竹月得名于竹林中的月色，指夜晚月光洒在竹林中所呈现出的一种淡淡的蓝色。「竹月泛凉影，萱露澹幽丛」，其色自带一种清冷的氛围。

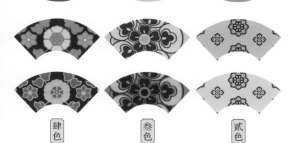

肆色　　　　　叁色　　　　　贰色

青绀

绀，绶紫青色也。青绀即佩系官印绶带的紫青色颜色，颜色自带贵气。《史记》载："及其拜为二千石，佩青绀出宫门，行谢主人。"

C	90	R	40
M	75	G	72
Y	65	B	82
K	10	#284852	

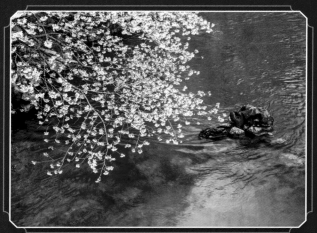

青冥

80-50-10-0
50-113-174
#3271ae

青冥指青苍幽远的青天，即形容类似高高的天空的颜色。李白有诗云：「上有青冥之长天，下有渌水之波澜。」

松柏绿

70-0-70-0
62-179-112
#3eb370

松柏绿因与松柏树针状叶子的深绿色相似而得名。『松柏之茂，隆冬不衰』，其色也自带一种坚韧稳重的不俗气质。

空青

70-30-40-0
80-146-150
#509296

空青为孔雀石的一种，呈青绿色，亦称杨梅青，属矿物颜料中的一种，十分稀少，常被用于古代山水画的绘制。

 肆色

 叁色

 贰色

窈蓝

窈蓝即浅蓝，古人常用『窈』『退』等词来形容浅色，故此得名。染色时使用浓度偏低的靛青，使其染色充分，再洗涤干净，才能染出透亮的窈蓝来。

C	55	R	124
M	30	G	159
Y	5	B	205
K	0	#7c9fcd	

124

紫苑

60-55-5-0
120-116-176
#7874b0

紫苑又名紫菀。它的根部呈紫红色，可作药材，花朵为紫色。是古代常用的服饰植物染料。

苍青

60-35-25-0
114-147-170
#7293aa

苍青是一种色调偏暗的青蓝色，在国画中，苍青色颜料多用于描绘远山、江水等景物。

品月

50-25-10-0
138-171-204
#8aabcc

品月是清代服饰的常用色。清代文物「品月色缂丝凤凰梅花皮衬衣」和「品月色缂丝海棠袷大坎肩」都是使用此种颜色。

肆色

叁色

贰色

葡萄色

葡萄色是深蓝和深红的混合色，西汉时期从西域传入中原，泛指葡萄或葡萄酒的颜色。葡萄色也是明清时期瓷器的一种釉色，称为『葡萄釉』。

C	80	R	78
M	94	G	45
Y	44	B	93
K	10	#4e2d5d	

126

油紫

70-76-59-20
90-67-80
#5a4350

油紫是宋代的布染色，即藕荷色调暗至近墨所得，《塵史》中提到：「嘉祐染者，既入其色，复渍以油，故色重而近黑者曰油紫。」

玫瑰紫

53-100-52-6
137-30-82
#891e52

玫瑰紫即深枚红色。玫瑰紫釉是宋代著名的瓷器釉色，是钧窑通过氧化铜烧成的铜红釉，又称海棠红釉。

黛紫

76-82-46-8
86-65-99
#564163

黛紫是一种偏灰的深紫色，是明代女子裙装的流行色之一。黛紫也是古代女子用来画眉的一种颜料。

肆色

叁色

贰色

青莲

青莲是指偏蓝的紫莲花色，是佛教中象征洁净与修行的信仰色彩。青莲色在清代是贵族阶层的流行服色之一，也是清代建筑装饰彩绘的常用色彩之一。

C	68	R	110
M	90	G	49
Y	0	B	142
K	0	#6e318e	

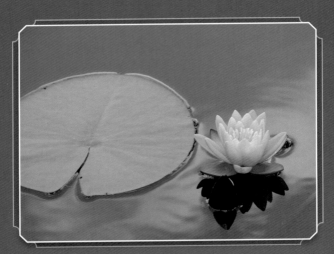

128

紫色

61-77-0-0
122-76-155
#7a4c9b

紫色是红蓝的混合色，宋代之前曾属于帝王之色，在道教中，它代表祥瑞和至高无上的境界，如紫微星、紫霄、紫阳等都与神仙有关。

绀紫

78-100-60-30
70-63-63
#461c3f

绀色是一种深蓝紫色，而绀紫是比绀色更紫的颜色。东汉许慎撰写的《说文》中五方神鸟之一的鹳鹬即为此色。

茄色

66-80-60-20
99-63-76
#633f4c

茄色又叫茄皮紫，取自茄子表皮的颜色。茄皮紫釉是明代景德镇所创，并有浅、浓、老三种色调，乌亮泛紫，美观又稀有，故而十分名贵。

肆色　叁色　贰色

129

雪青

雪青是偏冷调的浅紫色，因为与堇菜属植物的花色相近，又叫紫罗兰色。雪青给人高贵又安静祥和的印象，实物可参考故宫博物院馆藏的雪青色绸绣枝梅纹衬衣。

C 38　　R 170
M 37　　G 161
Y 0　　　B 206
K 0　　　#aaa1ce

130

燕尾青

50-44-27-0
144-140-160
#908ca0

燕尾青是一种紫灰色，给人优雅、低调的印象，为明代的服饰常用色，在《谈绮》和《布经》中均有记载。

鱼肚白

16-9-0-0
226-227-243
#dce3f3

鱼肚白是以蓝为主、略带红的浅色，多用于形容拂晓的天色，又叫鱼白，《扬州画舫录》中也有类似的记载。

东方亮

8-6-0-0
237-236-246
#edecf3

东方亮指淡蓝发白的颜色，取自同名的茶花品种，形容其白色如旭日东升。

肆色

叁色

贰色

丁香色

丁香色指丁香花色，是浅白的淡紫色，色感娇柔淡雅，是明清时期女性常用的服饰色彩。丁香在文学作品中有高洁、美丽、哀婉的意象。

C	27	R	193
M	41	G	161
Y	0	B	202
K	0	#c1a1ca	

凤仙紫

55-68-25-0
135-96-139
#87608b

凤仙紫比丁香色更深，取自紫凤仙花色，是明清时期绘画作品以及女性服饰的常用色彩。

丁香褐

19-34-5-0
211-179-206
#d3b3ce

丁香褐是以葡萄色和丁香色为基础的低饱和色，在元代《南村辍耕录》中有记载：「丁香褐，用肉红为主，入少槐花合。」

茄花紫

31-43-0-0
185-154-199
#b99ac7

茄花紫指茄花的颜色，是一种柔和的淡紫色，也叫茄花色。茄花紫是清代女性常用服色，清代《扬州画舫录》中有记载。

肆色

叁色

贰色

藕荷色

藕荷色是一种略带浅紫的淡粉色，属于暖色系，与荷花的色泽相似。藕荷色也叫藕合色。清代李斗的《扬州画舫录》中有『深紫绿色曰藕合』的记载。

C 13　　R 224
M 27　　G 196
Y 11　　B 206
K 0　　#e0c4ce

退红

6-48-32-0
233-157-150
#e99d96

退红是偏暗的发黄浅红色，是唐代的布染色，陆游在《老学庵笔记》中提到：「盖退红若今之粉红，而髹器亦有作此色者。」

藕色

8-23-9-0
235-208-215
#ebd0d7

藕色是一种浅灰而微红的颜色，取色于莲藕表皮，比藕荷色更嫩一些。明清《松江府志》中有记载。

亮红

0-41-26-0
244-175-167
#f4afa7

亮红是一种比水红更淡的颜色，为布染色，在清代织染文献《布经》中有记载。

肆色　　　　　叁色　　　　　贰色

绛紫

绛紫指略带红色的暗紫色，常用来形容女子性情坚韧、倔强。绛紫是古代贵族的常用服饰色，象征端庄、高贵，也是北宋时期皇室用品定窑紫的一种酱色釉料，在当时十分流行。

C 53 R 135
M 84 G 65
Y 57 B 84
K 8 #874154

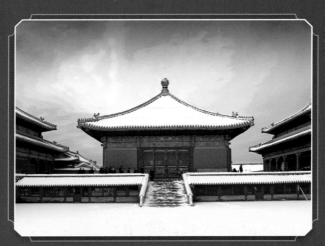

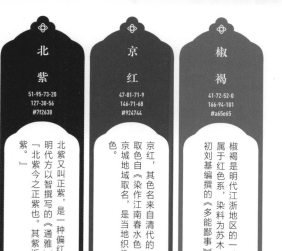

北紫

51-95-73-20
127-38-56
#7f2638

北紫又叫正紫，是一种偏红的深紫色，明代方以智撰写的《通雅》中提到："北紫今之正紫也。"其紫近绛谓之北紫。

京红

47-81-71-9
146-71-68
#924744

京红，其色名来自清代的《布经》，取色自《染作江南春水色》，京红以京城地域取名。是当地织染的特殊呈色。

椒褐

41-72-52-0
166-94-101
#a65e65

椒褐是明代江浙地区的一种布染色，属于红色系，染料为苏木、皂斗，明初刘基编撰的《多能鄙事》中有记载。

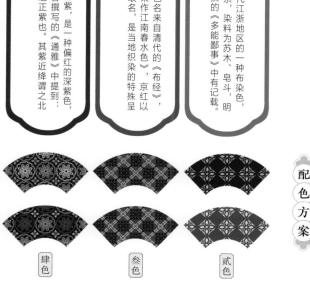

肆色　　　叁色　　　贰色

紫砂

紫砂属矿土颜色，指使用紫红色的陶土所烧出的茶具的外观色泽。自北宋时期开始，紫砂壶就是文人雅士们鉴赏把玩的器具。紫砂又象征风雅和高尚的品位。

C 42	R 103
M 78	G 46
Y 82	B 29
K 50	#672e1d

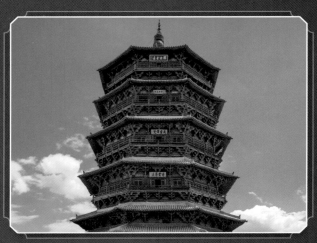

紫棠

56-84-87-37
100-47-37
#642f25

紫棠是一种略紫的红黑色，常用于形容面色。元代《写像秘诀》中写道：「紫堂（棠）者，粉檀子老青入少胭脂。」

顺圣紫

58-100-75-42
92-16-40
#5c1028

顺圣紫是加入赤色的黑紫色，明代《历代名臣奏议》中有记载。同时顺圣紫也是古代牡丹的品种名。属于墨紫牡丹的一种。

沉香褐

60-80-85-40
90-50-38
#5a3226

沉香褐是取自中药材沉香之色，是元代《南村辍耕录》中记录的二十多种褐色之一，同时沉香也是十分珍贵的香料。

肆色

叁色

貳色

紫檀

紫檀即紫檀木的颜色，呈紫红色。紫檀木材的心材为红色，是优良的建筑、乐器和家具材料。紫檀的树脂和木材还可以药用。

```
C  62    R  74
M  86    G  33
Y  87    B  26
K  52    #4a211a
```

黑紫

67-97-94-66
52-3-6
#340306

黑紫是黑赤色的紫，是宋代的常用服饰色，贾似道曾在《促织经》中提到：「黑紫生来似茄皮。」黑紫也是古代一种蟋蟀的名称。

殷紫

60-98-92-55
74-10-18
#4a0a12

殷紫是一种偏暗紫的殷红色，如豆瓣酱的颜色。元代《金史》中提到：「酱瓣桦者，谓桦皮班文色殷紫如酱中豆瓣也。」

真紫

60-81-66-15
115-65-72
#734148

据宋代《四分律行事钞资持记》记载，真紫取色于紫草的外表皮，为布染色。明代《通雅》中写道：「真紫则累赤而殷者。」

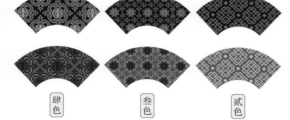

肆色　　叁色　　贰色

紫薄汗

紫薄汗是一种紫色蕃马名，因其所流出的薄薄的汗呈紫色而得名，后以其作颜色名。出自王昌龄《从军行》：「胡瓶落膊紫薄汗，碎叶城西秋月团。」

C	30	R	187
M	40	G	161
Y	0	B	203
K	0	#bba1cb	

棟色

42-42-0-0
161-149-199
#a195c7

棟为棟科棟属的一种落叶乔木，其花盛开时呈淡紫色，故将与其花开颜色相似的淡紫色称为「棟色」。

紫草色

81-87-40-0
79-60-108
#4f3c6c

紫草是一种植物名，色紫，可作染色用，故以其名作颜色称。《本草纲目》中记载：「此草花紫根紫，可以染紫，故名。」

蕈紫

56-72-15-1
133-88-146
#855892

蕈紫是一种赭紫色，因与一种叫紫蕈的菌类颜色相似而得名。《本草纲目》记载：「紫蕈，赭紫色，产山中，为下品。」

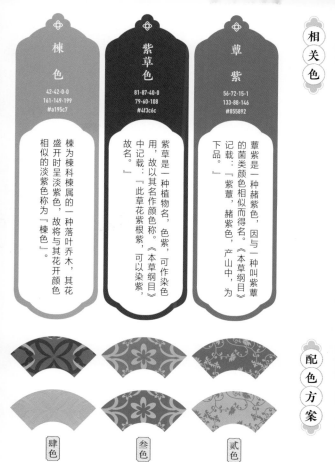

肆色　叁色　贰色

三公子

三公子，即三公紫，唐代三品以上服紫，三公紫，指唐代正一品三公（太尉、司徒、司空）的紫色官服的颜色。

C	70	R	102
M	85	G	61
Y	30	B	116
K	5	#663d74	

凝夜紫

85-100-45-15
66-34-86
#422256

凝夜紫指紫色泥土在暮色中呈现出的暗紫色。其名出自李贺《雁门太守行》：「角声满天秋色里，塞上燕脂凝夜紫。」

远山紫

23-18-12-1
204-204-214
#ccccd4

远山紫指如暮霭时分远山被烟雾笼罩所呈现出的紫色，又叫暮山紫。韦应物有诗：「远山含紫氛，春野霭云暮。」

萝兰紫

23-53-14-1
200-139-169
#c88ba9

萝兰紫因类似紫罗兰花的颜色而得名。《本草乘雅半偈》中记载：「花小者，即蝴蝶草；花大色紫者，即紫罗兰。俱春末作花，与射干迥别也。」

肆色　　叁色　　贰色

145

紫绶

《说文解字》曰：「紫，帛青赤色」。紫色在五正色之外，属于间色，由于染制过程复杂，获取成本高，因此在古代属于高贵之色，紫绶即紫色的绶带，是官员地位的象征物。

C	90	R	36
M	100	G	21
Y	60	B	53
K	45	#241535	

紫藤色

10-20-0-20
200-184-201
#c8b8c9

紫藤色，因像紫藤花的花色而得名。粉中偏紫，高贵而淡雅，自古就受众人的喜爱，是古代女子裙装的常用色。

魏红

40-90-40-0
167-55-102
#a73766

魏红是牡丹花后——魏花的颜色。出自五代时期洛阳魏仁博家，具有极致的重瓣之美，是名贵的牡丹花品种之一。

齐紫

70-100-30-0
108-33-109
#6c216d

因齐桓公好紫色，全国都跟着穿着紫色衣服，故使紫色衣料价格疯涨。后来汉武帝用此色作为御用服色，看作皇权的象征。

肆色

叁色

贰色

147

褐色

颜色简介

褐色为黄、红、黑三色的调和色，原指动物褐兔的毛色。在中国传统五色观中属间色，是古代平民的服饰代表色，常用于老人或男子服色。

C 59	R 108
M 67	G 80
Y 100	B 35
K 24	#6c5023

棕黑

54-72-100-22
120-76-34
#784c22

棕黑是一种深棕色，色感质朴又沉稳大气，是古代建筑和木质家具的常用色，也是宫廷御用色系之一。

黎

60-60-73-10
117-100-76
#75644c

黎，又称黎草色，是黑中带黄的颜色。黎是古代冬季常用的服饰色彩，在老人或男子的服色中比较常见。

乌金

43-45-82-0
163-140-69
#a48c45

乌金，呈黯淡的黄褐色，源自乌金木的木材颜色，也是金属氧化后的色彩。乌金还指一种黑色的黄金合金。

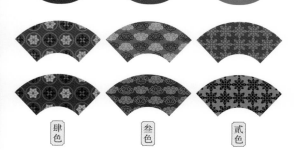

肆色　　叁色　　贰色

酱色

酱色指用豆类发酵制成的调味品的颜色，通常呈深棕色。酱色还是古代中老年汉民常穿的服色，也是民间厨房中用来装调味品等的食瓮的常用釉色。

C	70	R	63
M	75	G	46
Y	72	B	45
K	50	#3f2e2d	

缁色

69-78-73-43
72-49-48
#483130

缁色为黑泥之色，是僧侣的常服颜色之一，沙门有「缁衣」之称。《考工记》中描述缁色「紫而浅黑，非正色也。」

紫酱

58-74-52-5
127-83-98
#7f5362

紫酱是一种紫色中带酱色的颜色，是明清时期常见的女性服饰用色，至今也是女性喜爱的化妆品用色之一。

绛紫

53-84-57-8
135-65-84
#874154

绛紫指略带红色的暗紫色，是古代常用的服饰色彩，象征端庄、高贵，深受古代贵族喜爱。特别是在元代，紫色系的使用十分广泛。

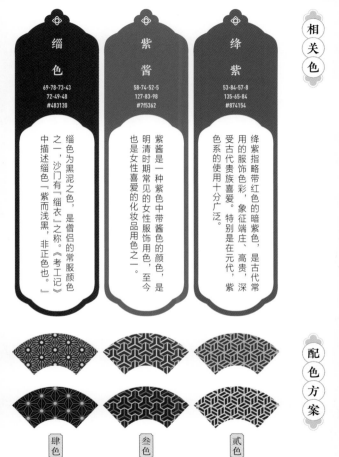

肆色　　叁色　　贰色

栗色

栗色指熟了的栗子壳的颜色，即深棕色，出自元末高明所著的《琵琶记》中的第十出《杏园春宴》。栗色是中国传统建筑和家具的常用色。

C 56　R 95
M 87　G 39
Y 91　B 29
K 42　#5f271d

紫檀

62-86-87-52
74-33-26
#4a211a

紫檀即紫檀木的颜色，呈紫红色。紫檀木质稳定，不易开裂，是优良的建筑、乐器和家具材料。紫檀的树脂和木材还可以药用。

玳瑁色

0-65-50-60
129-59-51
#813b33

玳瑁色是一种带浑浊感的棕褐色，源自玳瑁的龟甲颜色。玳瑁的龟甲鳞片早在战国时期就用于制作高级饰品。

棕红

45-82-100-11
148-69-35
#944523

棕红是一种红褐色，指棕榈叶枯萎后的颜色。棕红色常用于中国明代家具，给人古朴、端庄的印象。

肆色

叁色

贰色

茶色

茶色是指熟茶茶汤的颜色，一般呈稍浅的红棕色。茶饮是中国传统文化的重要元素之一，因此茶色也具有优雅惬意的象征意义。

C	37	R	173
M	75	G	89
Y	76	B	66
K	1	#ad5942	

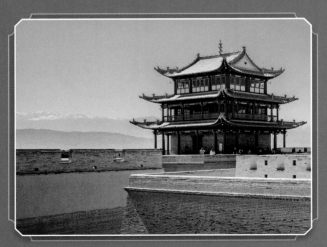

棕色

38-73-98-2
171-92-37
#ab5c25

棕色指棕毛的颜色，是一种介于红、黄、黑三色之间的颜色，其色感沉稳不张扬，也是古代中老年人常着的服色。

檀色

37-66-58-0
174-107-96
#ae6b60

檀色指落叶乔木的颜色，常用作家具、乐器之色。唐宋时期流行檀色点唇，在《南歌子》中有记载。

绾色

41-54-51-0
166-127-115
#a67f73

绾色呈浅绛色，类似香芋的颜色。「绾」作为动词还有盘绕、系结的意思，如「绾青丝」。

肆色

叁色

贰色

赭色

赭色原指赤红色土地的色彩，这种土富含赤铁矿，是国画中常见的天然矿物颜料的原材料，如赭褐、赭黄、赭红，且颜料的稳定性较好，古代常用于绘制壁画。

C	47	R	145
M	74	G	83
Y	83	B	56
K	10	#915338	

相 关 色

赭石

53-67-89-14
129-89-50
#815932

赭石是主要含三氧化二铁的赤铁矿，是国画颜料的原材料，其色相表现为略带暗红的深棕色。赭石也是止血、凉血的中药药材。

秋色

53-59-88-8
135-106-56
#876a38

秋色是一种略带暗绿的橄榄棕色，是古代贵族的常用服色。而在文学方面，秋色也指秋日的景色和气象。

棕黄

40-62-100-1
169-111-34
#a96f22

棕黄是一种偏黄的浅褐色，来自植物棕榈的花蕾的颜色。棕黄是中国古代皇室的御用色之一，象征庄重、沉稳。

配 色 方 案

肆色　　　叁色　　　贰色

驼色

驼色指骆驼皮毛的颜色，表现为略灰的浅黄棕色。驼色的色感十分柔和、舒适，是明清时期的常用服色，在现代也是十分百搭的色彩。

C	42	R	165
M	52	G	130
Y	63	B	98
K	0	#a58262	

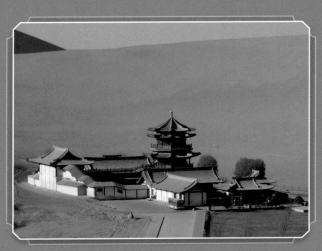

枯黄

22-34-54-0
207-174-123
#cfae7b

枯黄指凋残的落叶的颜色，呈较淡的棕褐色。明代诗人刘基的《诏书到日喜雨呈石末公》中写道：「枯黄背日纷纷落，细绿迎春再再回。」

金色

13-22-60-0
228-200-117
#e4c875

金色是一种略深的黄色，与黄金同色，因此很多国家都视其为至高无上的象征，代表着高贵、光荣和辉煌。

牙色

10-14-36-0
234-219-174
#eadbae

牙色是一种淡黄色，指与象牙相近的颜色。在古代象牙是一种珍贵的材料，因此牙色也象征着高雅、奢侈。

肆色

叁色

贰色

黄栌

黄栌是一种落叶灌木，叶片会在秋天变为红色，是我国重要的观叶树种。黄栌的木质部呈黄色，木材可用来做染料，黄栌色即取自此。

C 15	R 219
M 47	G 152
Y 77	B 70
K 0	#db9846

昏黄

28-43-82-0
195-152-65
#c39841

昏黄是一种偏棕色的暗黄色，常用来形容灯光幽暗的环境和有风沙的天色。

赤金

9-31-78-0
234-185-70
#eab946

俗话说「金无足赤」，赤金即纯正的金子，其色表现为略带橙色调的黄色，色感柔和饱满。

杏黄

0-46-82-0
244-161-53
#f4a135

杏黄是指杏子成熟后黄而微红的颜色，在古代多为皇室用色、小说中绿林好汉聚众起事的义旗为杏黄旗。传统戏曲、

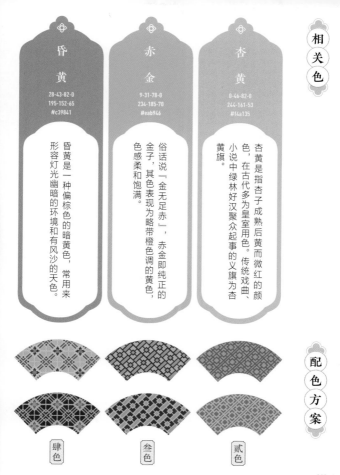

肆色　　叁色　　贰色

161

香色

香色是指微露赤黑色的黄棕色，表示檀香和沉香的颜色。

《清稗类钞·服饰》中记载：「香色，国初为皇太子朝衣服饰，皆用香色，例禁庶人服用。嘉庆时庶人可用香色，于车帏巾帨，无不滥用，有司初无禁遏之者。」

C	20	R	213
M	30	G	178
Y	95	B	16
K	0	#d5b210	

秋香绿

45-34-100-0
159-155-33
#9f9b21

秋香绿指偏绿的浅橄榄色，是主绿的秋香色，为古代常用的服饰色彩，《红楼梦》中多次提到。

雄黄

15-31-89-0
223-180-40
#dfb428

雄黄是一种橙黄色的中药材，也是四硫化四砷的俗称，在国画颜料中称作「石黄」。

藤黄

2-37-86-0
245-177-42
#f5b12a

藤黄是一种橘黄色的中药材，为植物藤黄的树脂。藤黄也是常用的国画颜料，有毒，使用时需谨慎。

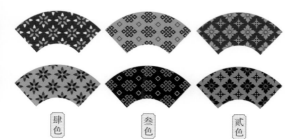

肆色　　　叁色　　　贰色

蜜合色

蜜合色是微黄偏白的颜色。清代李斗的《扬州画舫录》中就有:『浅黄白色曰蜜合。』的解释。是明清时期贵族流行的服饰色,例如《红楼梦》中的薛宝钗就常穿蜜合色的棉袄。

C 15　R 223
M 15　G 215
Y 25　B 194
K 0　#dfd7c2

石蜜

20-25-50-0
212-191-137
#d4bf89

石蜜，又称冰糖，指甘蔗汁经过太阳暴晒后形成的固体蔗糖的颜色。《凉州异物志》载：「（石蜜）实乃甘蔗汁煎而曝之，则凝如石，而体甚轻，故谓之石蜜也。」

蒸栗

15-20-60-0
224-202-118
#e0ca76

蒸栗色即栗子蒸熟后果肉的黄色，是使人感到轻松愉悦的颜色。最早出现于西汉史游编撰的识字和通识课本《急就篇》中。

柚黄

10-25-85-0
234-194-50
#eac232

柚黄是成熟后柚子皮的颜色，比一般的黄色饱和度更高，给人一种浓郁、温暖的氛围。

肆色

叁色

贰色

紫花布

淡赭色棉织物，因由紫花棉制成，故称紫花布，后以其作颜色名。《松江府志》有记载：「用紫木棉织成，色赭而淡，名紫花布且。」

C 30　R 190
M 35　G 167
Y 45　B 139
K 0　#bea78b

假山南

20-25-35-0
212-193-166
#d4c1a6

假山南，古纸色的一种，其色是原浆楮纸的颜色，如古画的底色。《笺纸谱》记载：「广都纸有四色：一曰假山南，二曰假荣，三曰冉村，四曰竹丝，皆以楮皮为之。」

黄螺

35-35-55-0
180-163-121
#b4a379

黄螺，又称莲实，指莲藕的果实，王勃《采莲赋》有云：「风低绿干，水溅黄螺。」因常将其用作染材来染制黑褐色，故以「黄螺」为名来称呼此种颜色。

紫磨金

30-55-55-0
188-131-107
#bc836b

紫磨金指品色最好的黄金颜色，《水经注》载：「华俗谓上金为紫磨金。」其色也常用作菩萨罗汉等佛像的装饰色。

肆色　叁色　贰色

棕褐

棕褐是指黄、红、黑三色的调和色。色感低调沉稳、不张扬，是中国传统色彩中广泛流传且历史悠久的色调之一。天然的棕褐颜料多来自遍布世界各地的矿物锰棕土。隋代壁画使用石青、石绿，间以少量的土红、棕褐，显得错落有致，丰富和谐。

C	45	R	148
M	82	G	69
Y	100	B	35
K	11	#944523	

吉金

25-45-80-0
200-150-67
#c89643

吉金是青铜器最初始的色彩。制造青铜器的材料是铜与锡、铅的合金，不同配比会直接影响冶炼后合成的颜色，呈现赤黄色、橘黄色、浅黄色，古时称其为「吉金」。

流黄

12-41-98-2
224-162-0
#e0a200

流黄即硫黄，李善《环济要略》云：「间色有五：绀、红、紫、缥、流黄也。」可见流黄为五行间色之一。

茶褐

61-70-83-29
99-71-50
#634732

茶褐是指类似浓茶的一种棕色，颜色黄中带黑。方以智《物理小识》中有记载：「欲其色沈，以竹叶烟熏之，泥矾两度。俟半日许溶又频浴之，即为茶褐色。」

肆色　　叁色　　贰色

漆黑

漆黑是漆树汁液的颜色，是一种带有华亮光泽的黑色，也是中国最早出现的植物天然色料之一，常用作器具涂料，具有防潮、防腐的作用。

C	90	R	20
M	87	G	23
Y	71	B	34
K	61	#141722	

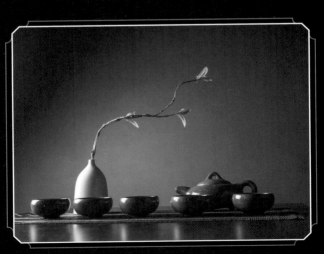

黑色

0-0-0-100
35-24-21
#231815

黑色原指物质经过焚烧出烟后所熏过的颜色，是古代史上受崇拜时间最长、含义丰富的颜色，代表了凶兆、公正、尊贵地位等。

乌黑

81-83-60-36
56-47-65
#382f41

乌黑是黑中带紫的颜色，是晋代王公贵族的常用服饰色。乌黑还用于描述暴雨来临时天际深灰色的厚重云层。

玄青

82-79-57-25
59-58-78
#3b3a4e

玄青是带有青红的深黑色。《陶弘景本草经》曰：「地胆，味辛寒，有毒，一名玄青，一名青蛙。」玄青即指地胆（昆虫）的颜色。

配色方案

肆色

叁色

贰色

171

玄色

玄色是一种呈暗红色调的暖黑色，在古代指大陆北方将明未明的天空色泽，在五行色理论中，玄色对应北方，属水，象征玄武。玄色是汉代皇室的常用服色。

C	60	R	55
M	90	G	7
Y	85	B	8
K	70	#370708	

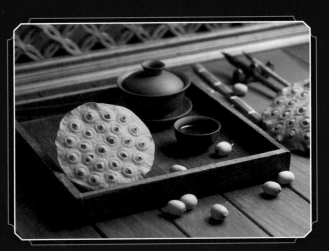

172

栗色

56-87-91-42
95-39-29
#5f271d

栗色指成熟的栗子壳的颜色，即深棕色。出自元末高明所著的《琵琶记》第十出《杏园春宴》，常见于明代家具用色。

缁色

69-78-73-43
72-49-48
#483130

缁色是黑色的一种，为黑泥之色。缁色也是僧侣的常服颜色，沙门有缁衣之称。

黝黑

66-66-61-14
101-87-86
#655756

黝黑是皮肤暴露在太阳光下晒成的青黑色，在《尔雅》和《说文解字》中都有记载。黝黑与白皙相对，常用来形容人的肤色。

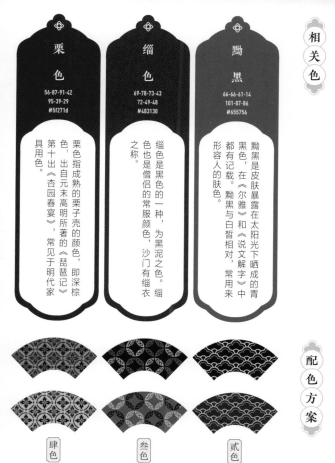

肆色　　叁色　　贰色

鸦青

鸦青是乌鸦羽毛的颜色，它黑而泛青紫光，表现为暗青色。出自黄庭坚诗句："一极知鹁白非新得，漫染鸦青袭旧书。"鸦青是明代贵族妇女可用的服饰色之一。

C	78	R	67
M	67	G	76
Y	62	B	80
K	22	#434c50	

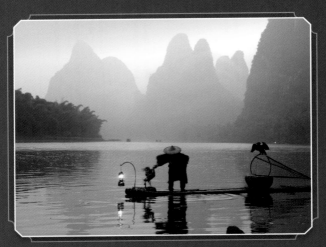

黯

80-64-58-15
63-84-91
#3f545b

黯指带蓝绿的深黑色，常用来形容阴沉的天色和低落的情绪，如宋代柳永的词句："望极春愁，黯黯生天际。"

墨色

76-61-51-6
78-96-108
#4e606c

墨色是指刮样纸上的油墨的颜色。以墨代色，产生了墨分五色的说法，分别为焦墨、浓墨、重墨、淡墨、清墨。

墨灰

61-42-34-0
115-136-150
#738896

墨灰色即墨色与灰色的混合色，比墨色更浅淡、柔和，比灰色更具诗意。墨灰色在中国山水画中常用来表现朦胧的远山。

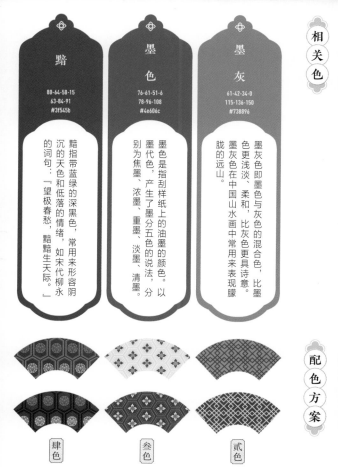

肆色　　叁色　　贰色

175

相思灰

颜色简介

相思灰是一种呈暖色调的深灰色，常见于雨后徽式建筑的门楼、马头墙的青瓦上，意象上传递出淡淡的哀愁和忧伤。

C 68　R 95
M 61　G 92
Y 67　B 81
K 15　#5f5c51

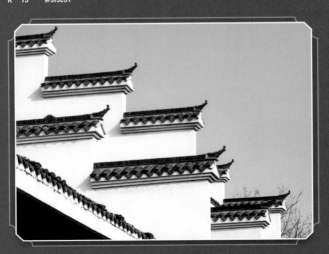

烟色

35-45-50-10
168-137-115
#a88973

烟色即深棕色的一种，常用来描述云烟迷蒙的景色。早在汉代已有烟色织物，如西汉墓出土的烟色菱纹罗绮。

老银

32-16-22-0
185-199-196
#b9c7c4

老银是指被使用过或者穿戴过的古董银制品的颜色，是带浅淡青绿色调的中灰色。如今老银常用来制作仿古效果的饰品。

梅子青

38-18-38-5
167-184-160
#a7b8a0

梅子青是带淡灰色调的青绿色，同时也是南宋龙泉窑创制的青釉品种。其色彩浓翠莹润，与青梅的颜色相似，因此得名。

肆色

叁色

贰色

蟹壳青

蟹壳青为深灰绿色，因类似河蟹壳的颜色而得名。唐英在《陶成纪事碑》中记有：『系内发窑变旧器色，如碧玉，光彩中斑驳古雅。』

C 32　R 185
M 14　G 202
Y 24　B 194
K 0　#b9cac2

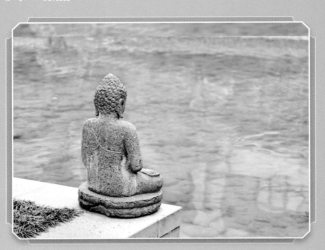

178

苍色

61-43-42-0
116-134-137
#748689

苍色在古时指柔和又略显压抑的深青色，是下雨时天空的颜色，现引申为灰白色。汉代时奴仆用深青色布巾包头，又叫「苍头」。

水色

52-23-36-0
135-170-163
#87aaa3

水色指水面呈现的色泽，也指淡青色，是常见的服饰色，在《饯别》和《慈禧西幸记·沐猴而冠》等文献中均有记载。

鸭卵青

11-2-9-0
233-242-236
#e9f2ec

鸭卵青也称鸭蛋青，指淡青灰色，是古代常见的服饰色，也是宋代官窑常见的釉色。

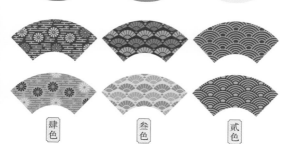

肆色　　叁色　　贰色

月白

月白是淡蓝色，因近似月色，故得名，出自《史记·封禅书》："太一宰则衣紫及绣。五帝各如其色，日赤，月白。"月白釉是青釉中最浅淡的一种。

C 20　R 212
M 2　G 234
Y 7　B 238
K 0　#d4eaee

莹白

14-0-4-0
226-242-246
#e2f2f6

莹白指光亮透明的白色。白居易的《荔枝图序》中曾用「瓤肉莹白如冰雪」形容荔枝果肉。衢州莹白瓷是中国四大白瓷之一。

天青

27-4-9-0
195-224-231
#c3e0e7

天青指雨后天晴的颜色，即天蓝色。天青在传统中国亦代表光明磊落的颜色，还是古瓷中天青釉的颜色。

青白

38-0-23-0
190-224-208
#bee0d0

青白指发青的白色，是常见的釉色，出自《史记·天官书》：「（岁星）色青白而赤灰，所居野有忧。」

肆色　叁色　贰色

铅白

铅白是以碱式碳酸铅为主要成分的白色颜料，覆盖力强，但有较强的毒性。铅白也是古代女性常用来提亮肤色、遮盖瑕疵的粉妆，「洗尽铅华」中的「铅华」即指铅白。

C 7　　R 240
M 6　　G 240
Y 3　　B 244
K 0　　#f0f0f4

甜白

3-4-0-0
249-247-251
#f9f7fb

甜白，釉色名，源于明代永乐甜白釉瓷器，其质感温润如玉，色调柔和，呈现出如牛奶一般醇厚甘甜的白，属于暖色。

银白

11-10-4-0
231-229-237
#e7e5ed

银白指白中略带银光的颜色，实际呈现为偏白的淡灰色，是银饰品上常见的色彩。

精白

0-0-0-0
255-255-255
#ffffff

精白即纯白色，《说文解字》里讲到精白是五正色之一的西方正色。精白最早可以追溯到甲骨文，指日出后到日落前的天色。

肆色

叁色

贰色

霜色

霜色指冰霜的颜色，是一种冷色调的白色，出自唐代诗人周贺的《赠神遘上人》：「道情淡薄闲愁尽，霜色何因入鬓根。」

C 11　R 232
M 4　G 239
Y 3　B 245
K 0　#e8eff5

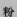

粉青

35-0-10-0
175-221-231
#afdde7

粉青是一种釉色，是青釉品种之一，釉色青绿之中显粉白，有如青玉。粉青釉为南宋龙泉窑创制，是龙泉青瓷弟窑的主要釉色之一。

雪白

6-3-3-0
243-246-247
#f3f6f7

雪白指像雪一样白，白中略带淡蓝的色调，是陶瓷粉彩用颜料。初期人们还无法制作出纯白，因此在观念上雪白也属于纯白的一种。

茶白

7-0-8-0
242-248-240
#f2f8f0

茶白是带绿色调的白色。茶，指一种野菜，也指茅草的白花。出自《周礼·考工记·鲍人》：「革，欲其茶白，而疾瀚之，则坚。」

肆色　　叁色　　贰色

相关色

配色方案

银鼠灰

银鼠灰，其名源于一种珍贵的动物——银鼠毛发呈现出的银灰色调。古时银鼠皮革多被富人用于制作保暖衣物，因此银鼠灰也成为历代权贵豪门炫耀身份地位的颜色。

C 1　　R 180
M 1　　G 180
Y 0　　B 181
K 40　#b4b4b5

186

云母白

0-0-5-2
253-252-245
#fdfcf5

云母白的色彩源自广泛分布的矿物——白云母。在古代，人们使用白云母来将微黄的生蚕丝染成纯白色。同时，在传统绘画中，云母也作为无机白色颜料使用。

月影白

29-18-21-2
190-197-195
#bec5c3

月影白是一种白色中夹杂着淡淡的青灰色调，比普通的月白色更加昏暗。正如郑刚诗中描写的「月影昏昏半墙白」，渲染出一种寂静、孤凉的氛围。

珍珠灰

12-12-14-0
229-223-214
#e5dfd6

珍珠灰呈现出微带淡黄的灰白色调，就像一些珍珠的质感。其色感中性柔和，因此可以与许多其他颜色相搭配，展现出高雅、优质的格调。

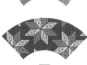

 肆色

 叁色

 贰色

墨色

墨色，顾名思义，是墨的色泽。《广雅·释器》解释为『墨，黑也』。墨不能简单地看成一种黑色，根据其在画纸上从浓黑到灰白的单纯明亮度与灰阶变化，墨色可分为焦、浓、重、淡、清等五种，是我国独有的绘画风格以及含蓄和谐的色彩审美观。

C	0	R 76
M	0	G 73
Y	0	B 72
K	85	#4c4948

乌色

85-90-77-70
23-9-20
#170914

乌色是晋代王公贵族的常用服色。古时，还常用于描述暴雨即将来临时的天际厚重云层。

皂色

75-70-70-35
66-64-61
#42403d

以栎实、柞实的壳煮汁，可以染出皂色。汉代常用皂色素娟制作帽冠。但在隋代则规定商贩、奴婢等地位较低的人群必须穿皂色，以示低微。

青灰色

8-0-0-70
106-110-113
#6a6e71

青灰色指灰白中略微透青的颜色，呈淡黑色，是我国古老的颜色之一，最早可追溯至新石器晚期，其色庄严简朴，含蓄内敛，是古代常用的建材色和器皿色，也是传统的服饰颜色。

肆色

叁色

贰色

定白

定白是宋代定窑白瓷的颜色，受烧造技术的影响，定白并非纯粹的白色，而是带有泛黄的象牙白色。定窑白瓷以盘、碗为主要品种，工艺精湛，美丽绝伦。

C	0	R	255
M	0	G	253
Y	15	B	229
K	0	#fffde5	

玉白色

0-0-6-2
253-252-243
#fdfcf3

玉白色指质地细腻白净、温润如羊脂的玉石颜色。常被用来比喻君子的美好品格和女子的美丽容貌。《神女赋》言：「貌丰盈以庄姝兮，苞温润之玉颜」，即为此解。

灰白色

0-0-0-10
239-239-239
#efefef

灰，为死火余烬也。灰白色黯淡无光泽，是介于黑和白之间的一种颜色。其色给人以冷淡消沉之感，也常用来形容老年人的头发颜色。

银灰色

12-0-0-35
172-184-190
#acb8be

银灰色是一种浅灰色调，带有银蓝光的特质。它在国画中常用作矿物颜料，同时也是丝绸等丝织衣物的常见色彩。

肆色

叁色

贰色

『每一种色彩都是一个故事』

中国颜色
东方美学口袋书
CHINESE
COLOR